香港騎樓

第二版

林蔓莉 王新源 著

中華書局

騎樓之最

最長的騎樓迴廊

最美麗的轉角

前言

騎樓前身？迴廊風格的形成

十八世紀下半葉，去到印度南部貝尼亞普庫爾（Beniapukur）的英國人，為了適應當地炎熱的氣候，便借鑒了當地加寬屋簷的做法，在住宅前加建外廊用以遮陽，這種建築很快被當地人效仿並稱之為「verandah」，亦被拼寫為「veranda」。

「verandah」一字源於當地方言，在一八二二年的英國傳教士馬禮遜編的詞典中還只是被解釋為「曬台」。英文解釋為「where things may be dried in the sun」，意即「陽光下晾乾物品的地方」。直到一八六八年在香港出版了第一本華人編著的英漢詞典中（作者鄺其照又名鄺全福），才首次被翻譯成「露台、天台、騎樓」。由此可見，現在的迴廊「verandah」這個詞早期亦被翻譯作騎樓。「verandah」詞義的演變，證明這種利用外廊遮陽的建築物極有可能就是現在騎樓的前身。隨着英國殖民勢力的擴大，這種外廊式的建築風格逐漸在南亞、

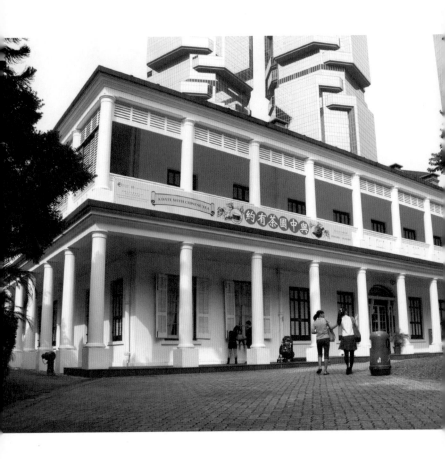

▦ 旗杆屋（Flagstaff House）位於香港島金鐘紅棉路 10 號香港公園內。建於 1846 年，曾經是香港在英治時期駐香港英軍三軍總司令的官邸，是香港現存最古老的英治時期色彩建築物之一。現在用作茶具文物館，展覽各種中國茶具文物。

東南亞、東北亞地區和中國得到普及。

鴉片戰爭後，這種建築風格於香港出現，最類似騎樓的香港遺蹟可追溯到一八五九年建造的舊赤柱警署，這類建築或許就是香港騎樓的雛形。香港騎樓是英治時期的特色建築，是中西文化交融後的產物，不一定從東南亞傳入，二者之間應是以英國殖民者爲媒介互相影響的，並經香港不斷北上，傳至廣州等地。

與廣州式騎樓不同，由於香港曾爲英國所管治，民居騎樓留存着官立建築特色。像現存的香港公園的旗杆屋（建於一八四六年）、深水埗醫局（建於一九三六年）等等，這些建築有類似傳統騎樓的特徵，而在傳統騎樓身上亦可看到這類建築物的風格特徵。

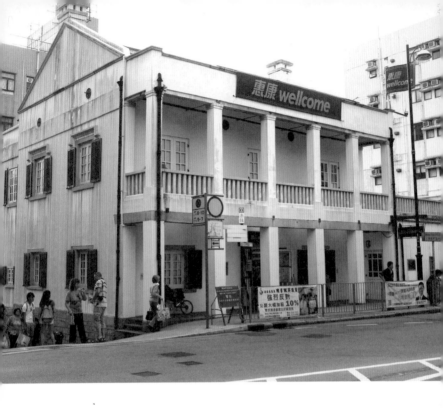

▥ 舊赤柱警署,位於香港島南區赤柱赤柱
　村道 88 號。這座兩層高騎樓建於 1859
　年,是香港現存最早的警察建築物,也
　是香港最古老的具有英式建築風格的騎
　樓(verandah)。該建築物於 1983 年被列
　爲香港法定古蹟,1993 年進行重修,恢
　復了美觀簡潔的原貌,建築物的前方和後
　方均設有陽台,灰白色的外牆、屋頂的瓦
　片、內部的壁爐、木質建築、子彈房等均
　獲保留。2003 年起至今用作惠康超市。英
　國管治時期,赤柱治安甚差,頻有海盜出
　沒,舊赤柱警署落成後,不僅負責維持當
　地治安,也成爲香港島最南端的前哨站,
　當時駐港英軍經常與警隊聯合使用該建
　築物。

行人路上的騎士

騎樓式建築，常見於唐樓。有腳的「騎樓」，亦稱作「店屋」（shophouse），用來形容底層用作經營商店的建築物。建築物下層以若干根石柱支撐，形成走廊或行人路，頂上就是用來居住的樓層。整幢建築宛若一位騎士「騎」在行人路上，故稱為「騎樓」。騎樓多見於十九世紀中後期至一九六〇年代的中國南方地區。那裏城市氣候濕熱，夏季溫度高、降水量大、颱風較頻繁，像騎樓這類具有防雨、防風、防曬功能的建築自然而然成為主流。

香港曾經到處遍佈騎樓街，可惜隨着時代發展，如今的香港已成為寸金尺土、樓房大廈與天競高的國際大都會，只有幾層高的騎樓早已不敵時代洗禮，漸為社會淘汰，被拆遷重建實是大勢所趨。成群騎樓街景漸漸於城市化建設中「絕

跡」，剩下為數不多的騎樓，散落於高樓矗立的石屎森林中，倒也形成一道香港獨有的新舊交織的風景，亦造就了密集樓宇間「矮小美」的格調與美麗的轉角。

香港騎樓底層多為店舖使用，二樓以上則為住宅。為了能夠充分採光，騎樓一樓以上的建築牆面鑲滿了玻璃窗。商住混用是香港騎樓的一大特色。為了留住這些消失中的騎樓倩影，筆者收集了大量相片和資料，用圖像記錄了一個時代的港人集體回憶。

當一張張舊照片映入眼簾，筆者印象最深刻的，便是那一排排三、四層高的騎樓，早期的香港人衣食住行就是在這樣的生活環境下進行的。後來偶有機會遊覽廣東等地，才發現這樣的景象原來就是廣東各地的縮影。像廣州目前仍保留着不計其數的騎樓，完整的騎樓街景至今尚存，如上下九步行街、人民南路

等。可惜，香港經濟發展極速，騎樓已幾乎消失殆盡。

因此，沒深入了解的人常常用「廣州式騎樓」來形容香港騎樓，其實不然，廣州式騎樓普遍被認爲於一九二〇年代才出現，但從本書圖片中可見，香港的騎樓群在十九世紀末已經普遍存在了，當中最經典的騎樓莫過於現在保育良好的和昌大押。記憶中那座騎樓除了一間和昌大押當舖，令人印象深刻的還有均記雀鳥，迴廊天花掛滿鳥籠，傳出「吱吱喳喳」的叫聲。

近年，香港政府對環境保育愈加關注，終於也留意到了這些「夾縫求生」的騎樓的價值，並將其中部分騎樓列爲歷史建築進行保育。其中，法定古蹟受法律保護；一級歷史建築是具特別重要價值而可能的話須盡一切努力予以保存的建築物；二級歷史建築是具特別價值而須有選擇性地予以保存的建築物；三級歷史建築是具若干價值，並宜於以某種形式予以

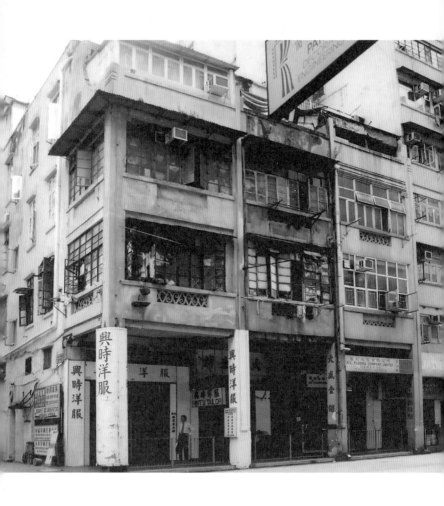

▥ 香港島灣仔皇后大道東 186 至 190 號三幢
四層高騎樓建於 1930 年代中，這是該建
築活化修復前的照片，攝於 2003 年。

以保存的建築物，如保存並不可行則可以考慮其他方法。

香港政府將合適的歷史建築納入《活化歷史建築伙伴計劃》（活化計劃）活化再用；邀請非牟利機構遞交建議書，詳細說明如何保存有關的歷史建築，發揮其歷史價值，令社區受惠；成立由政府和非政府專家組成的活化歷史建築諮詢委員會，負責審議以及就相關事宜提供意見；對符合條件的歷史建築的保育活化提供資助。計劃的目標是保存歷史建築，並以創新的方法，予以善用；把歷史建築改建成為獨一無二的文化地標；推動市民積極參與保育歷史建築；創造就業機會，特別是在地區層面方面。

像建於一九三〇年代的皇后大道東一八六至一九〇號的騎樓，由於是為數不多的三幢相連式騎樓，被評為三級歷史建築，現已完成活化，正式租予香港傳統餅食的奇華餅家為旗

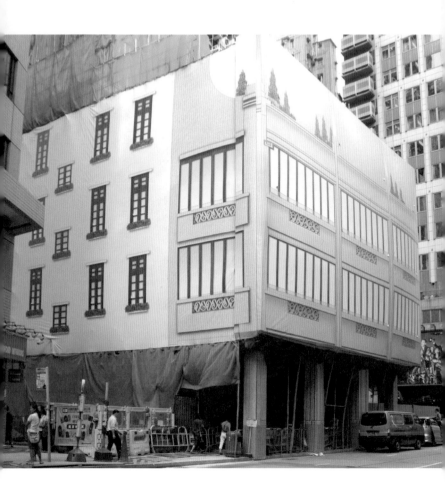

▥ 香港島灣仔皇后大道東 186 至 190 號三幢
四層高騎樓建於 1930 年代中,這是該建
築活化修復期間的照片,攝於 2012 年。

艦店。另外，上海街的騎樓活化項目也已完成。一系列的騎樓保育措施，為香港騎樓帶來了生機，但值得注意的是，保育不能夠一味追求時尚艷麗，而是需要確保「修舊如舊」，才能讓古蹟煥發光彩。

推土機下

現今，香港的騎樓可謂是拆一幢少一幢。僅存者有的幸運地受到各界的重視得以保育活化，但那些看似平平無奇的，則不免被遺忘於城市一隅，最終難逃拆卸的厄運。有幸拍下部分已拆卸的騎樓，並藉同一地點的前後對比，營造出物是人非之感，或許能更好地警示人們對騎樓給予應有的重視。推土機機械化的拆卸行動雖然只消短短的幾分鐘，但推倒的卻是幾十年乃至上百年的歷史記憶。在二○○五年，位於深水埗與元州街交界的北河街一八一／一八三號的轉角騎樓，上面的統一大藥行招牌字體令人一看便深深

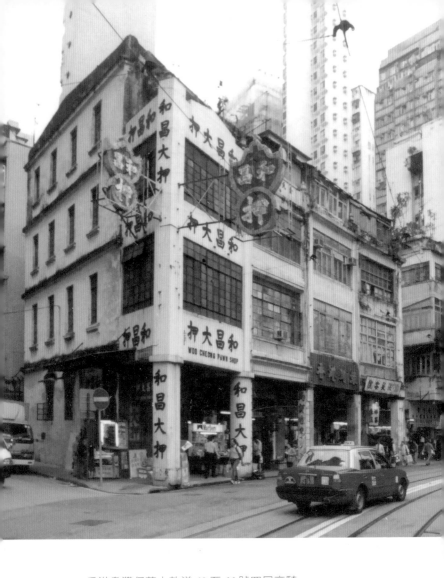

▥ 香港島灣仔莊士敦道 60 至 66 號四層高騎樓建於 1888 年左右，是有記載的香港仍存在的最早騎樓，這是該建築活化修復前的照片，攝於 2002 年。

植入腦海，當年的路牌仍是昔日的形式。騎樓的各個橫樑上標滿了宣傳語，如「化妝香品 PERFUMERY AND COSMETIC」「名廠西藥 PHARMACEUTICALS AND DRUGS」「國藥總匯」，非常有特色，於是立即拍下照片。過了幾年，有一天再次路過這個轉角位，統一大藥房已經消失了，初時還以爲認錯了地點，回家找出照片作比對，確認了位置後再訪故地，才知道藥房所屬的那座騎樓已消失了，原址建成了高樓富匯居，樓下的店舖則是經營雞煲的食肆。

二〇一二年拍下的油尖旺區福全街四六／四八號和砵蘭街一三〇／一三二號，也遇上同樣的情形，二〇一四年再訪故地時該址騎樓亦已消失不復見了。同年還拍下與修打蘭街交界的德輔道西六七／六九號，於二〇一四年再訪時，其中六七號已消失，留下的只有形單影隻的六九號。

要深入理解城市的規劃和變遷，很重要的一點是要確定參照物。

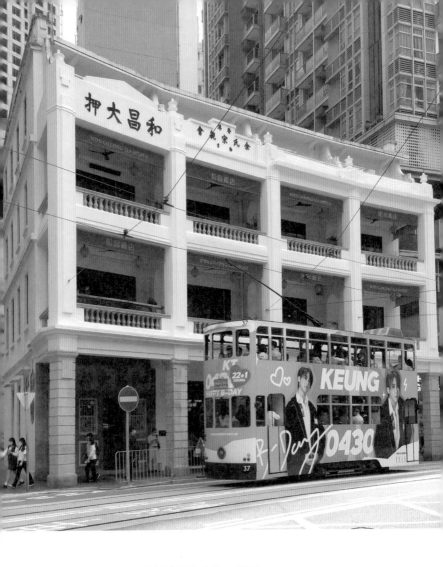

▦ 莊士敦道 60 至 66 號經過活化修復，重新
　煥發光彩，慶祝「萬人迷」姜濤生日的電
　車駛過。攝於 2022 年。

尋到有意義的參照物，把它們當作地標來拍照，過一段時間拿出來再和同一地點當下景觀作聯繫，這樣才能知道各個位置前世與今生之間的關係脈絡。著名作家沈從文寫過一篇文章，論及學習歷史必須是基於文物，其實這些騎樓就是建築文物，通過欣賞這一座座的騎樓就能聯想到早年香港的面貌。騎樓一座接一座地拆卸，引起了筆者的好奇心，究竟香港還存在多少座騎樓？筆者很想透過這些現存騎樓的數目，由分散各處的局部想像一下早年香港滿街騎樓的全貌。

騎樓是香港古蹟，也是香港人的集體回憶，具有極高的歷史價值和美學價值。真心希望這本書能喚起港人和遊客對騎樓的重視，並親臨各處騎樓位置駐足欣賞，珍惜保護這些寶貴的建築文化遺產。

夾

縫

求

生

同臂相連

多格騎樓

香港寸金尺土，像騎樓這種矮小破舊的樓房都會被地產商視作「眼中釘」，勢必高價收購，除之而重建。可是，並非所有的收購行動都是一帆風順，過程中常常會出現價格談不攏等原因，以致難以全面收購。當周邊的地段都用作建造高樓，碩果僅存的騎樓便只能於夾縫求生，多幢（大多是兩幢）緊挨連成一體，有時也會出現孤零零的一幢，被兩邊大廈夾着，形成一道別具一格的香港街頭風景。

與高大豪華、設備先進的現代新型樓宇相比，騎樓雖然不顯眼、矮人一等，但是這並不代表他們的身價亦會「低人一等」，例如廣東道一一六六號和一一六八號兩幢四層高騎樓之前便曾因逾七千萬港元的成交額紅極一時。當然，騎樓的價值是不能僅憑成交額去衡量的，更重要的是騎樓本身所承載的歷史。隨着時間的流逝，騎樓經歷了風吹雨打，逐漸老化，有些早已是雜草叢生，甚至「缺胳膊斷腿」，就像皇

后大道中一七二號的四層高騎樓於一九〇〇年底曾遭颱風嚴重損毀，後來經修葺才回復完善；還有荔枝角道三八六和三八八號相連的兩幢三層高騎樓，曾經遇上意外：在二〇〇五年二月十二日凌晨，有一貨車撞斷騎樓左側支柱，幸好事後騎樓並未倒塌，可謂九死一生、避過一劫。

港九市區僅餘的騎樓大多樓齡都超過七十年，歷經變遷，已成一個時代的標誌，希望有關當局能給予它們足夠的重視和妥善的保護。

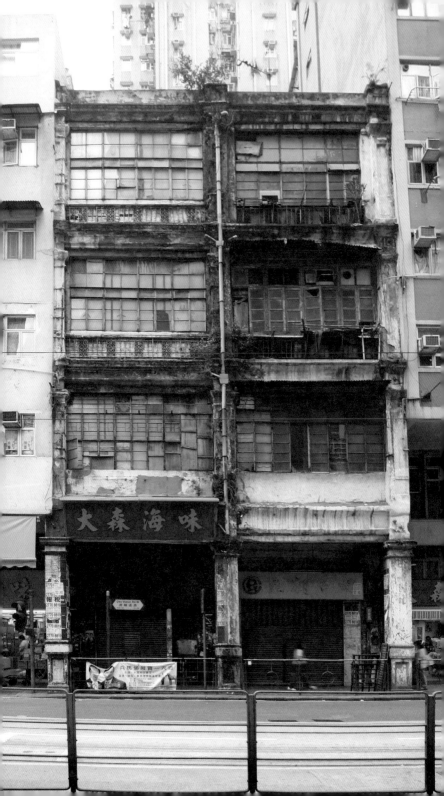

▥ 香港島西營盤德輔道西 67/69 號四層高
騎樓建於 1920 年代，略帶新古典主義風
格。建築物保留有舊式的木窗，牆體已
十分破舊。其中，67 號先被拆遷；69 號
底層商舖為「大森海味」。右圖攝於 2012
年，左圖攝於 2014 年，如今這兩幢相連
騎樓已經完全消失。

中環皇后大道中 172/174/176 號（左至右）
四層高騎樓。其中，172 號是 1900 年 1 月
8 日開業的先施公司的首個舖址。該公司
由澳洲華僑馬應彪創辦，是香港第一間華
資百貨公司，也是早期香港規模最大的百
貨公司，為本港零售業打造多項創舉。該
幢建築物於 1900 年年底層遭受颱風的嚴
重損毀，後來經過修葺，屹立至今。

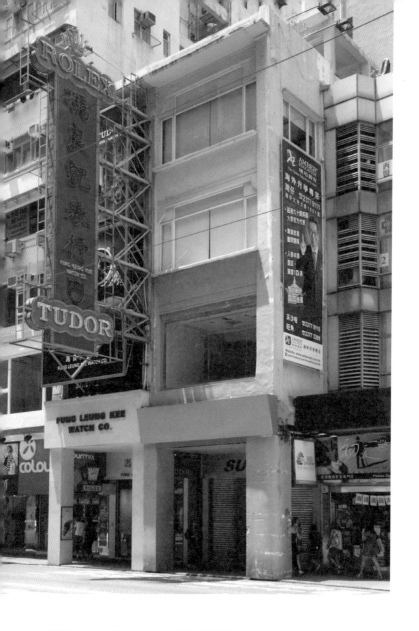

▥ 灣仔莊士敦道 157/159 號兩幢相連四層
高騎樓，底層是 1943 年開業的馮良記表
行。騎樓於 2020 年已遭清拆。

▥ 灣仔駱克道 284/286 號兩幢相連四層高騎
樓，有些陽台已加裝窗戶用以增加居住空
間，但仍可看見舊有的陽台鏤空欄杆。

駱克道總共有兩處騎樓，一處位於駱克道 284/286 號，另一處即是位於駱克道 109/111 號的兩幢相連四層高騎樓，外觀看似保存相當堅固完好，所有窗戶都換成了整齊的鋁窗。樓下是一間名為「BAR 109」的酒吧，直接以駱克道的號數命名，側面的樓梯直通上層，是一間名為「足君健康」的腳底按摩店。

同臂相連　多格騎樓

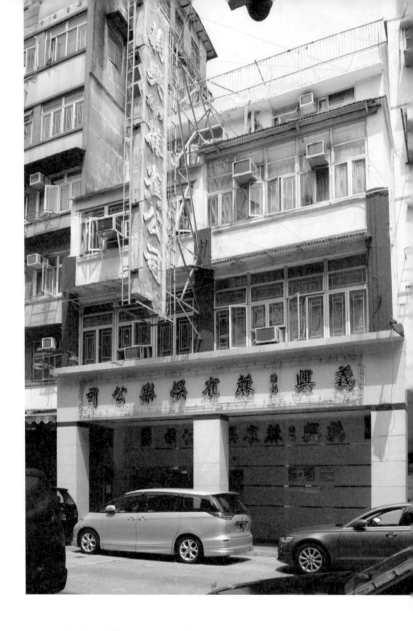

▥　九龍城龍崗道 16/18 號兩幢相連四層高騎
樓，現爲義興蔴雀娛樂公司。

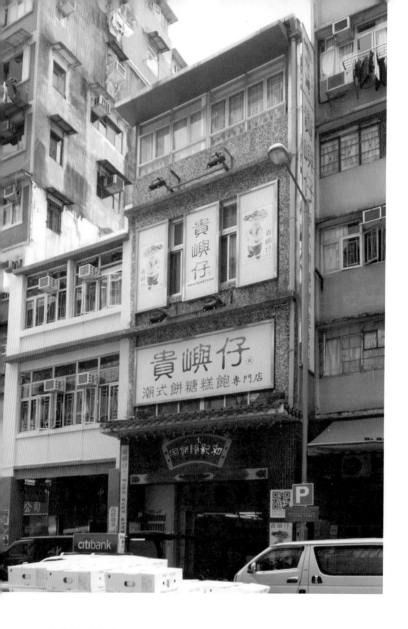

九龍城城南道 57/59 號兩幢相鄰騎樓，一高一矮，很有趣。其中，樓高三層的 57 號，底層為中醫門診；而四層高的 59 號，則為貴嶼和記隆餅家。

同臂相連　多格騎樓

▥ 九龍城衙前塱道 44/46 號三層高騎樓，共
用一個樓梯，它們並非如常見的相連騎樓
般共用中間單條廊柱，而是各自擁有兩
條。這兩座騎樓底層分別為白米雜貨店和
海味店。

 九龍城太子道西 412/414 號兩幢相連三層高騎樓，樓頂建有鐵皮屋，樓身十分破舊，部分牆面已露出紅磚。底層為跆拳道宗師陳國強開辦的「香港剛勁跆拳道會」。

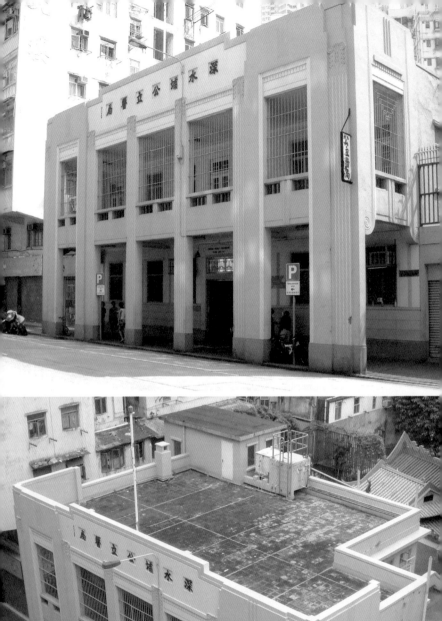

▦ 深水埗原醫局位於深水埗醫局街 137 號，由香港建築公司「Chau & Lee」設計，「深水埔公立醫局」由晚清進士及翰林院編修岑光樾題字，於 1936 年 10 月 26 日開幕。1950 年代初，本地肺癆肆虐，該醫局救治了不少患者。2002 年翻新後改爲美沙酮診所。該建築物共兩層，立面分爲五個間隔，融合了英國殖民建築和二十世紀早期騎樓的風格。廊道入口兩邊方形的支柱頂部連接着抽象的螺旋形裝飾、每條支柱上的日輝和螺旋圖案、門窗上的幾何圖形金屬護柵等，都屬於裝飾派藝術（Art Deco）風格圖案，開創了本港華人建築師運用裝飾派藝術風格的先河。

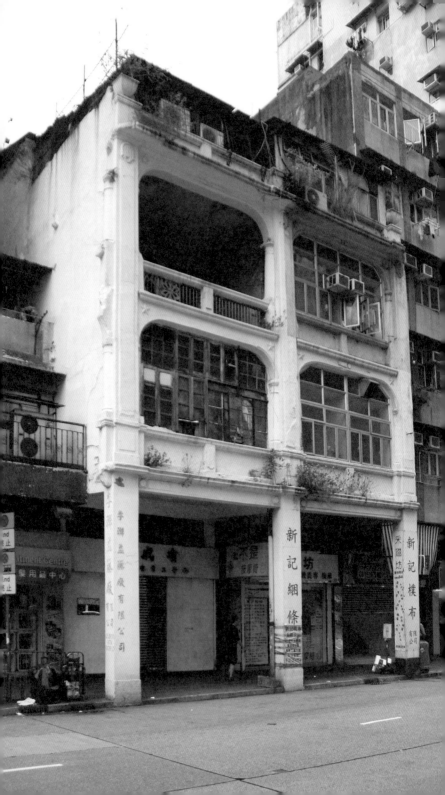

▥ 深水埗荔枝角道 386/388 號三層高騎樓，
樓齡超過五十年。天台上建有鐵皮屋，各
層陽台亦多被封上，立面各層牆簷都長
有植物。從邊角的弧度和雕花上可以看
出，建築物原先應是挺別緻的小洋房。在
2005 年 2 月 12 日凌晨，一輛貨車撞斷騎
樓左側支柱，幸事後騎樓並未倒塌。

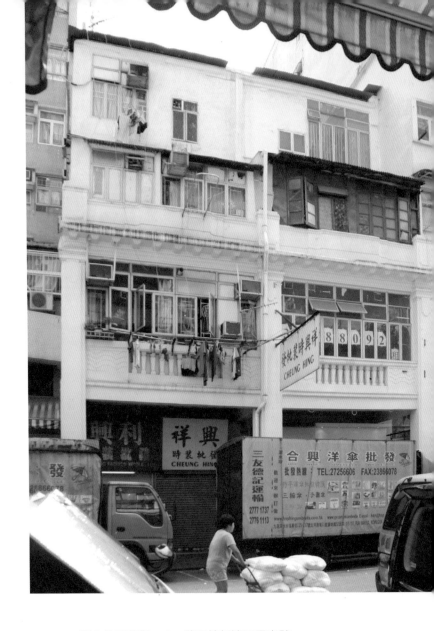

▦ 深水埗福華街 83/85 號兩幢相連四層高騎
樓，原先應該只有三層高，第四層是僭建
出來的，各層的陽台已被封蔽，以增加居
住空間，這種以生活品質的下降換取更多
居住空間的做法，在當今寸金尺土、人人
望樓興歎的香港是十分常見的。

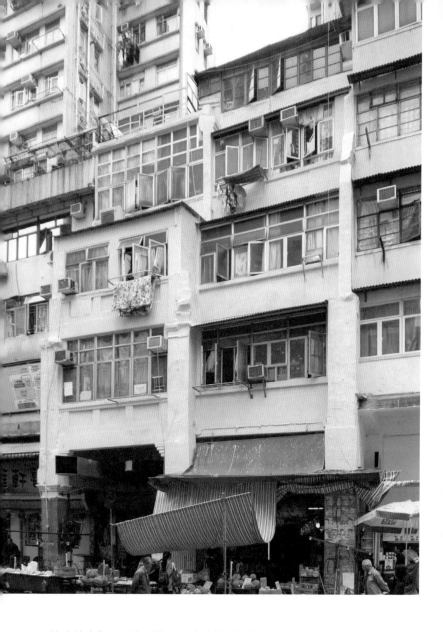

▥ 油麻地廟街 3/5 號兩幢四層高騎樓雖然相
連，但從窗戶位置及不同的牆角雕花等建
築風格，可以看出是彼此獨立的。右邊臨
近文明里。該騎樓已遭清拆。

同臂相連　多格騎樓

油麻地廣東道 538/540 號兩幢相連四層高
騎樓，底層商舖為珠寶店。

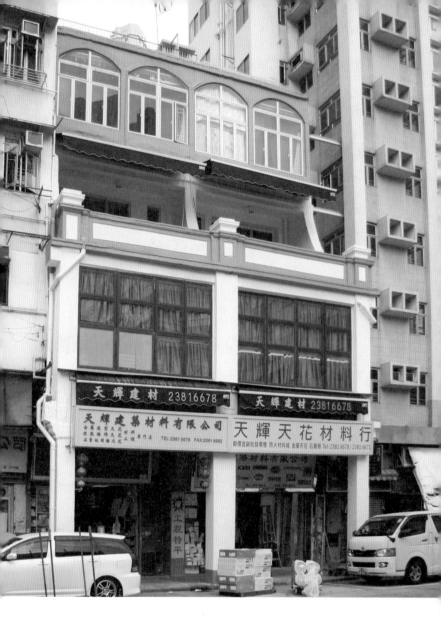

▨ 旺角廣東道 1166（右）/1168 號（左）四
層高騎樓，建於 1930 年代。三層陽台的
弧形設計和頂層的拱形窗戶都很別緻。底
層商舖現爲天輝建材店。

　　　　　　　　　　　　　　　同臂相連　多格騎樓

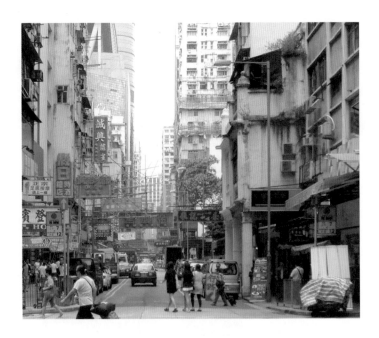

▥ 旺角砵蘭街 130/132 號兩幢相連的三層高
騎樓，攝於 2012 年，如今已經拆除消失。

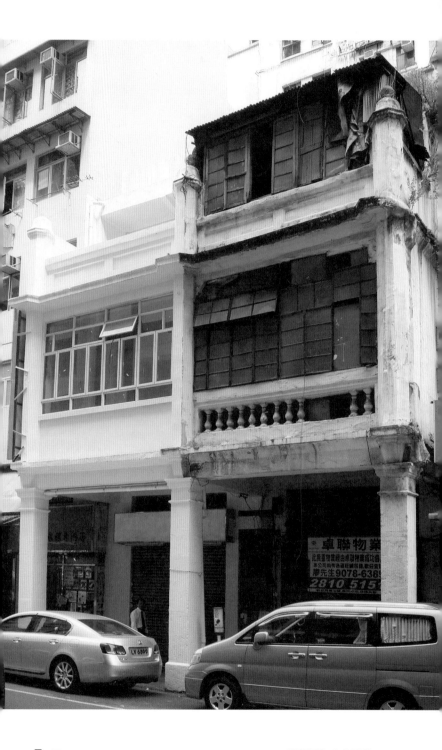

同臂相連　多格騎樓

▥ 太子鴉蘭街 6 號三層高騎樓，雖然樓頂建
　了一層鐵皮屋，但依然阻擋不了建築物整
　體的氣勢。這幢騎樓的特色在於巧妙地運
　用了弧形元素，如二層窗沿的弧形護欄、
　三層窗戶上的拱形凹面、樓頂弧形簷篷設
　計等。另外，牆角的花紋也被很好地保存
　了下來。

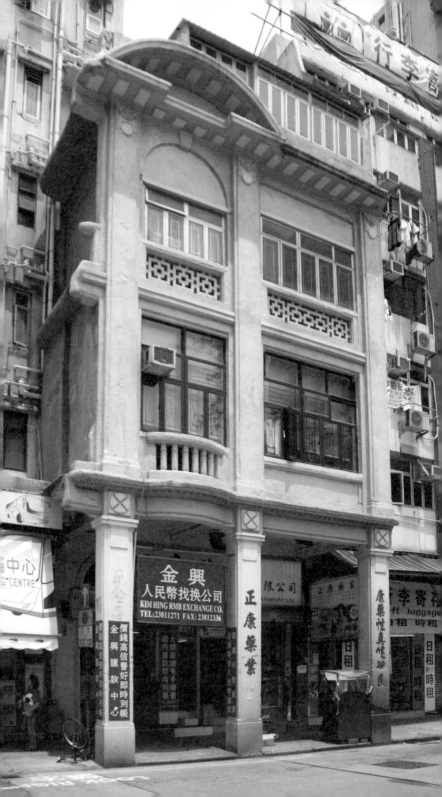

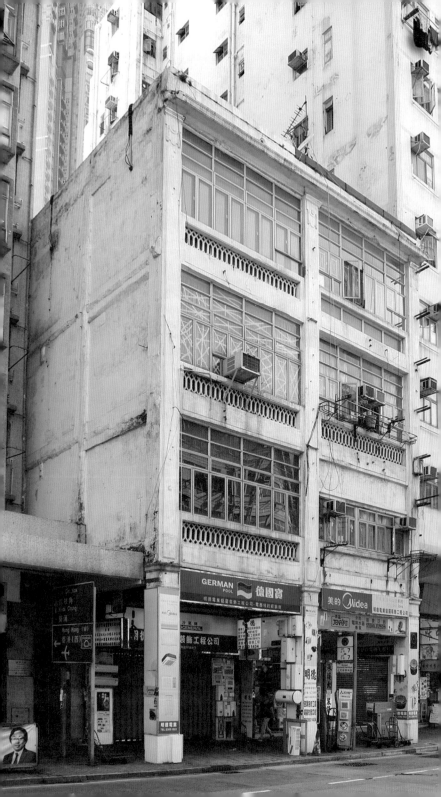

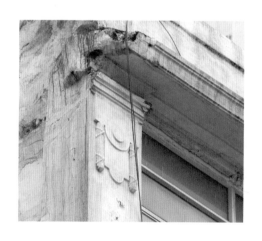

▥ 太子荔枝角道 167/169 號為兩幢相連四層
　　高騎樓，應該是建於 1936 年，屬典型戰
　　前騎樓式唐樓建築，支柱上有少量花紋，
　　整體風格古樸。

同臂相連　多格騎樓

▥ 隨着時代的發展，大角咀福全街 46/48 號
這區內唯一的兩幢相連三層高騎樓沒能保
留下來，2014 年 4 月 16 日路過此處，看
到這兩幢相連騎樓被大塊塑膠布罩住，準
備拆除，如今已經消失。

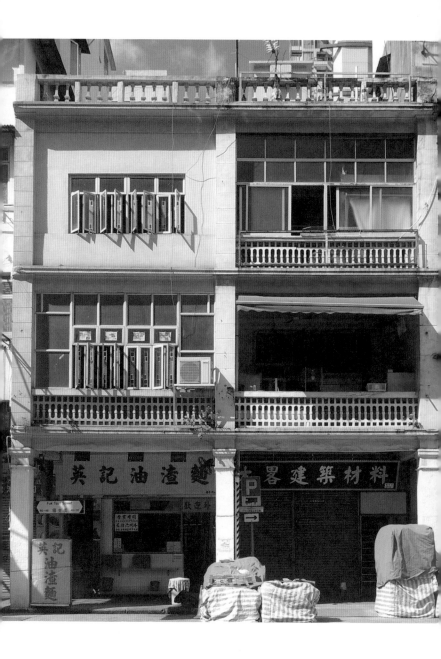

同臂相連　多格騎樓

元朗青山公路（167/169 號）兩層高騎樓，約建於 1945 年，其山花牆頭保存完整，169 號仍保留以前商舖「紅寶石金行」的凸字，據查證該招牌原跡出自香港著名書法家馮康侯（1901-1983），廣東番禺人，黃埔軍校校長辦公廳秘書，早年任中華書局編輯，1950 年前後遷居香港，曾任聯合書院（香港中文大學前身）的講師，主要教文字學和金石學。

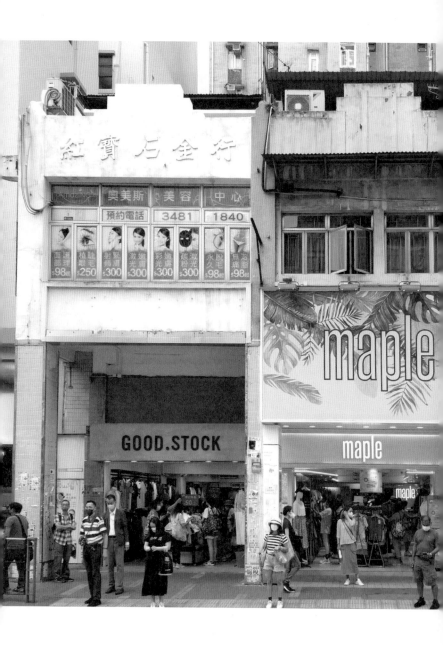

同臂相連　多格騎樓

夾縫隱者

單格騎樓

雖然是在夾縫中求生，但每一幢騎樓都是一本很好的歷史故事書，見證着所在地的滄海桑田。

現今，成片的騎樓群建築在香港近乎絕跡，因此欣賞港式騎樓有別於廣州式的騎樓街，首先要耐心四處尋找，然後細心去研究每一幢的特色。尋找過程中，千萬要留神，被高樓大廈夾迫的騎樓，尤其是那些小巧矮細的單格騎樓，一不留神便從眼角溜走。

現存的單幢騎樓大多都是易主數次，有幸碰上識貨的業主便能將其特色發揚光大。像南昌街八八號四層高的戰前騎樓，閒置多年後，於二〇一四年被 22°N 概念店（服裝首飾店）看中，於此處開業，一至三層皆為其店舖。支柱和二樓牆面雖粉刷成黑色，但新業主保留了建築物原有的橫拱、花紋磚等，還特地用燈光來凸顯花紋磚上的圖案。

除了受到新式店舖青睞的，還有很多騎樓底層仍爲傳統老店。兩者唇齒相依，屹立幾十年，成爲遠近聞名的「老字號」。

灣仔莊士敦道 110 號四層高騎樓，頂層牆面有個圓形圖案，現在整幢建築為 SaSa 商舖。

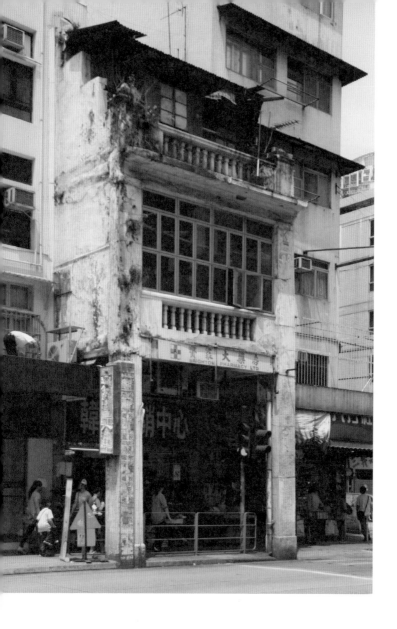

▦ 九龍城衙前圍道 68 號三層高騎樓，樓體
破舊，給人雜草叢生之感。

夾縫隱者　單格騎樓

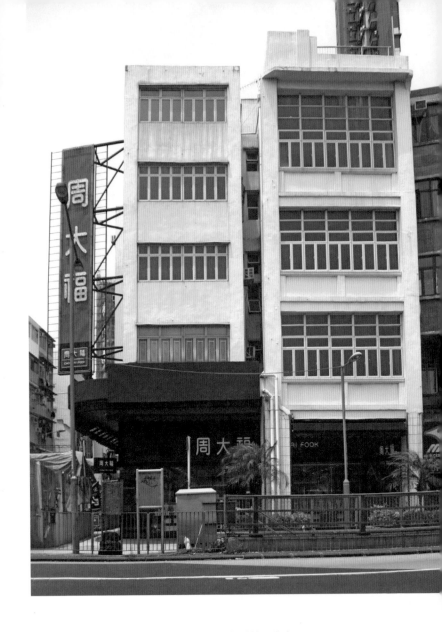

▦ 九龍城太子道西 422 號四層高騎樓，與相鄰建築物相比，大大的窗戶特別透光。該騎樓已遭清拆。

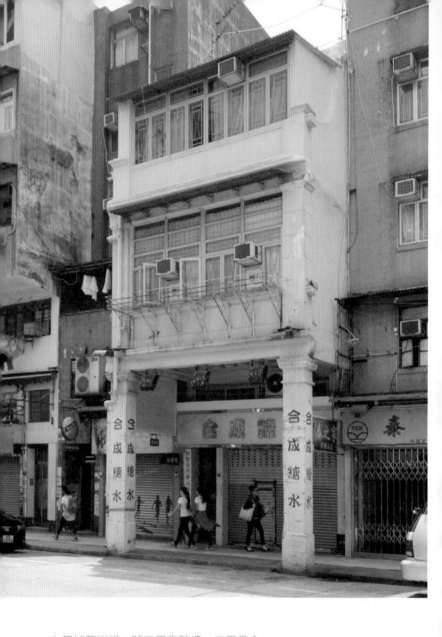

▥　九龍城龍崗道 9 號三層高騎樓，底層爲合
　　成糖水。像這樣商住混合的老式建築，底
　　層若有馳名小店，往往會爲該區帶來人
　　氣，讓整座建築物煥發新活力。

　　　　　　　　　　　　　　　夾縫隱者　單格騎樓

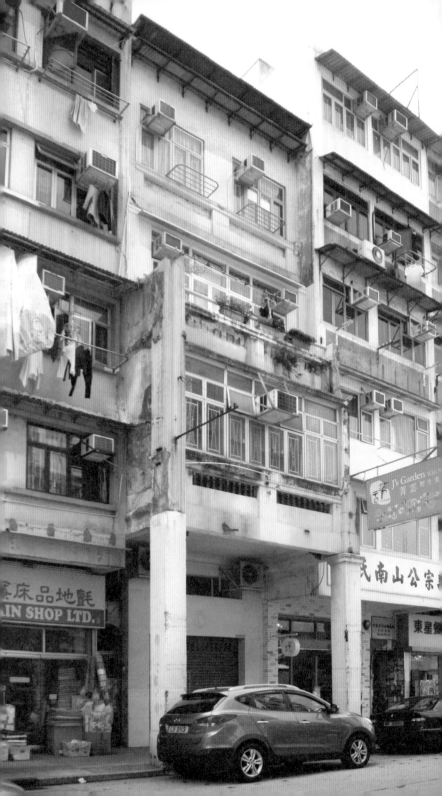

⊞ 九龍城侯王道 29 號四層高騎樓，頂層似
　是後來加建的。拍攝時，右側掛着「靑雲
　野生食用菌」的招牌。

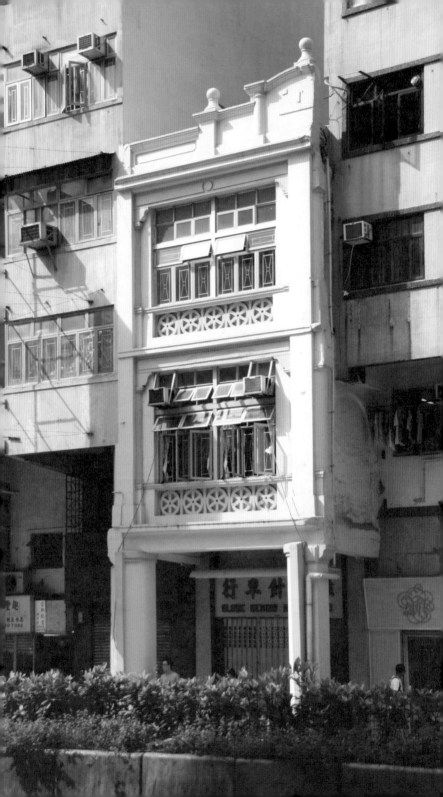

深水埗荔枝角道 266 號三層高騎樓，從不完整的山化牆頭可以推斷出，該騎樓右邊原先還有相連的騎樓。底層的支柱呈半弧形，別具特色。

夾縫隱者 單格騎樓

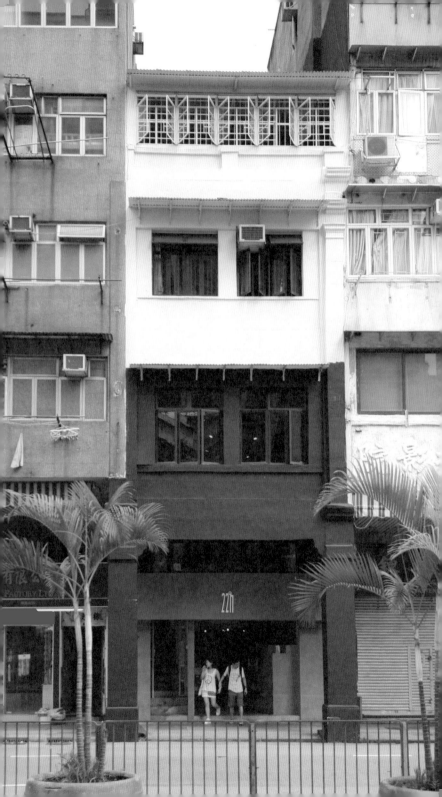

⊞ 深水埗南昌街 88 號四層高的戰前騎樓，
閒置多年後，2014 年 22° N 概念店（服裝
首飾店）於此處開業。

左圖於改裝前騎樓閒置時所拍攝，兩條長
方體「腿」的四面用紅漆寫滿了招租廣告。

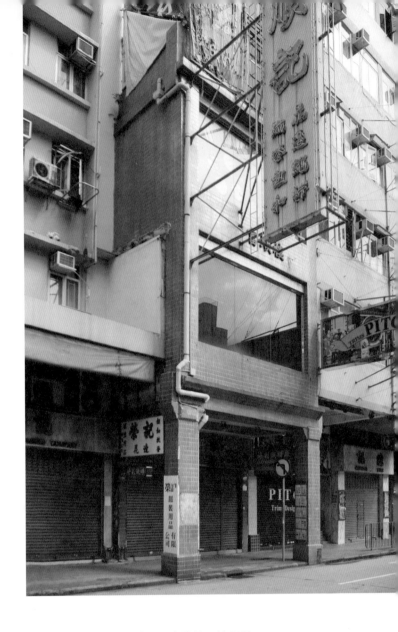

▥ 深水埗南昌街 122 號三層高騎樓，拍攝照
片時底層為順記好彩織布行，銷售服裝飾
品及配件。

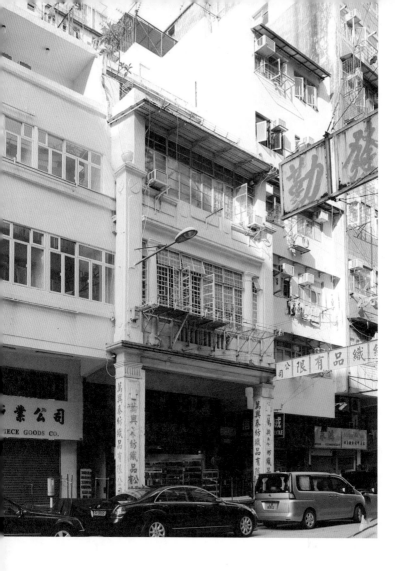

▦ 深水埗鴨寮街 96 號三層高騎樓，建於
1929 至 1939 年間。該建築物最早的業主
為該區著名商人和地主黃耀東。底層商舖
曾為萬興泰紡織，現在支柱上依然保留着
他的商號。「鴨寮」之名源自當地一條有
鴨舍的村落名字，該村於 1909 年拆卸，
道路於 1920 年建成，命名為鴨寮街。

夾縫隱者 單格騎樓

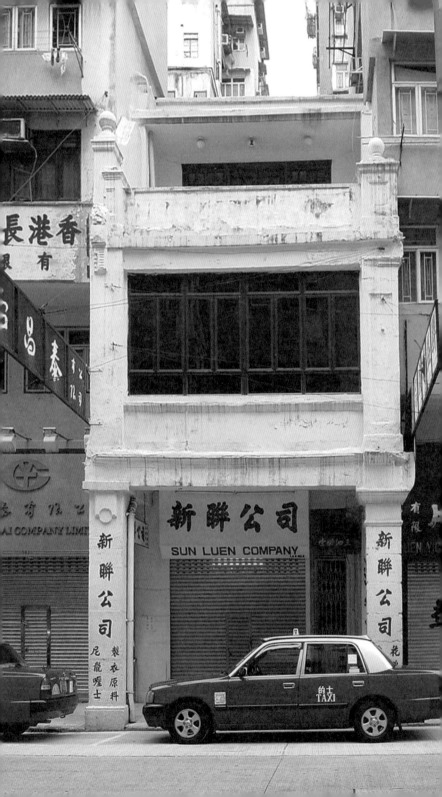

深水埗大南街 185 號三層高騎樓,頂層側牆的設計頗具特色,斜切向下延伸與立面支柱銜接處呈球狀凸起,牆體的紋理細節也很值得細細品味。2005 年,樓下的店舖名為「新聯」,經營製衣原料和尼龍喱士(右圖),至 2012 年轉手,舖名「東莞基業織鍊」(左上圖);再至 2022 年已轉為汽車維修公司(左下圖),支柱上的字跡見證了商舖更迭。

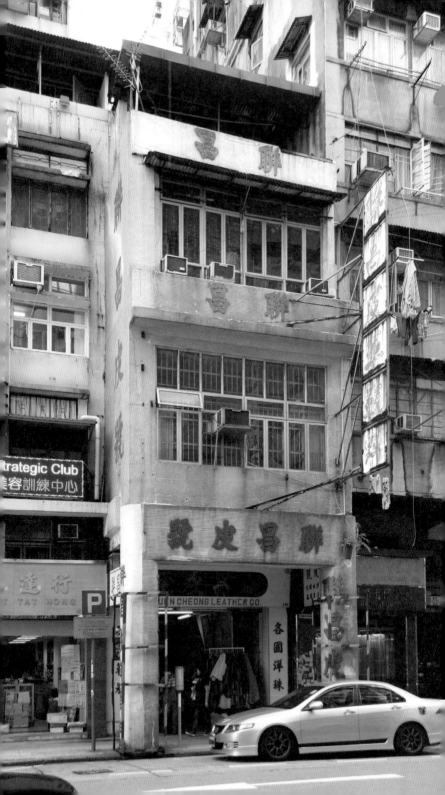

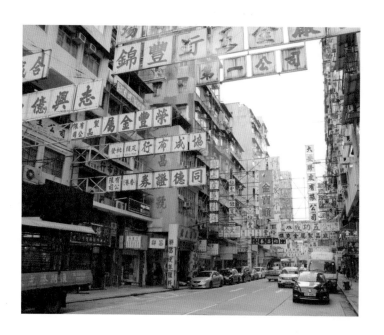

在香港，橫跨在街道上的店舖招牌也是一道奇特的風景線。商家生怕路人錯過，便盡量將名號標示在明顯的位置，例如深水埗大南街 173 號三層高騎樓的聯昌皮號。聯昌皮號成立於 1948 年，是香港最早期的皮革貿易商店。商家不僅將招牌向外撐，甚至在騎樓的側牆，以及每個樓層的牆面、支柱都寫滿寶號名稱，可說是具有極強烈的「主權意識」。但在屋宇署的招牌監管制度下，目前大南街包括聯昌皮號在內的招牌已被拆除，無復往日景觀。

夾縫隱者 單格騎樓

深水埗基隆街 141 號三層高騎樓孤獨地立在高大樓宇之間，外部經過修繕後，看起來反倒比鄰居更新潮。騎樓底層商舖為安順疋頭有限公司。

夾縫隱者 單格騎樓

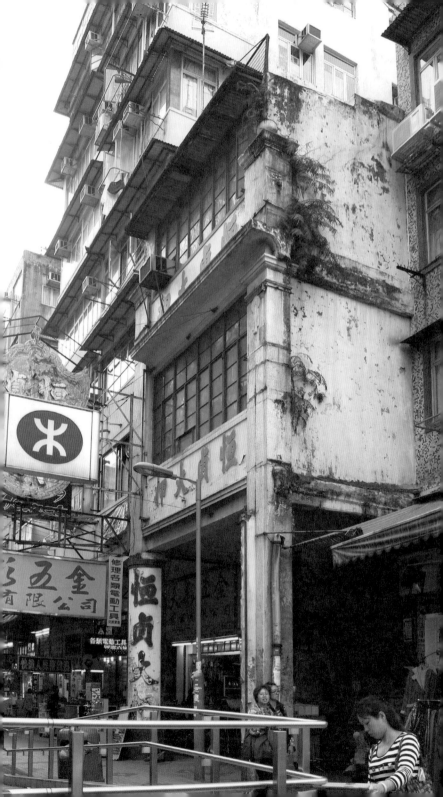

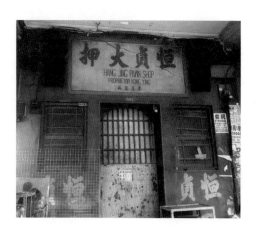

▥ 深水埗北河街 141 號三層高騎樓建於 1940
　年代，曾是該區著名當舖 —— 恒貞大押
　的店址，可惜大押現已結業。

夾縫隱者 單格騎樓

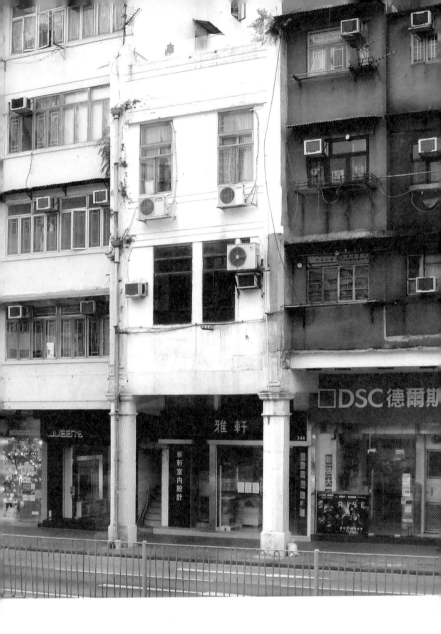

土瓜灣馬頭圍道 344 號三層高騎樓，二、
三樓立面的窗戶並不對稱，夾在其他樓宇
之間顯得很不協調。

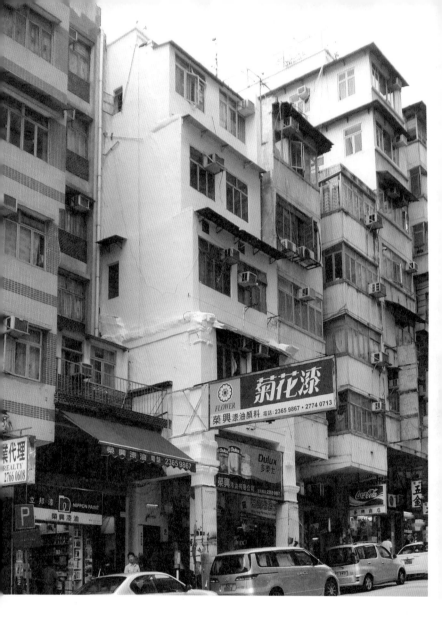

▨ 土瓜灣新柳街 16 號五層高騎樓，第二
　層以上採用遞退式建築風格，底層為油
　漆店。

夾縫隱者 單格騎樓

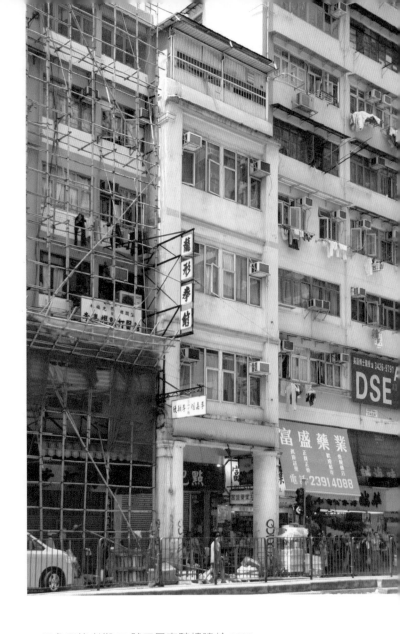

▥ 旺角亞皆老街 23 號四層高騎樓建於 1930
年代，底層為包點舖。香港政府於 1870
年代起興建亞皆老街，貫通旺角和九
龍城。

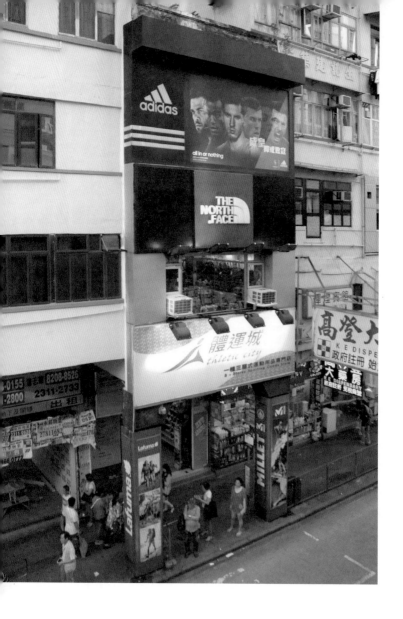

▥ 旺角旺角道 24 號三層高騎樓建於 1928
年，現在整幢都是商舖，銷售體育用品。

夾縫隱者 單格騎樓

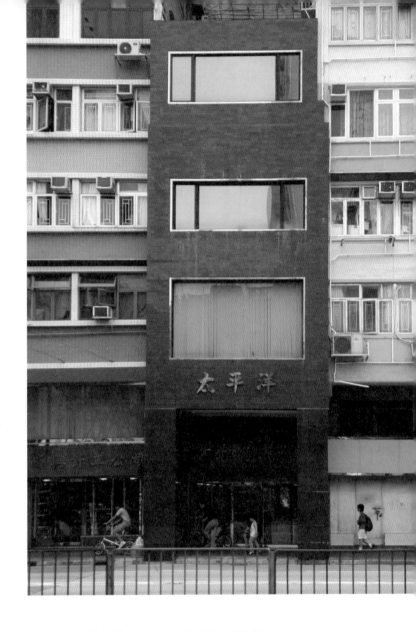

▥ 旺角荔枝角道 109 號四層高騎樓，現在的
業主爲太平洋飾物製品廠有限公司。整幢
建築鋪上黑色的瓷磚，窗戶也換上新式玻
璃。除了支柱和四樓遞退式的建築風格，
再也找不到舊有的風貌了。

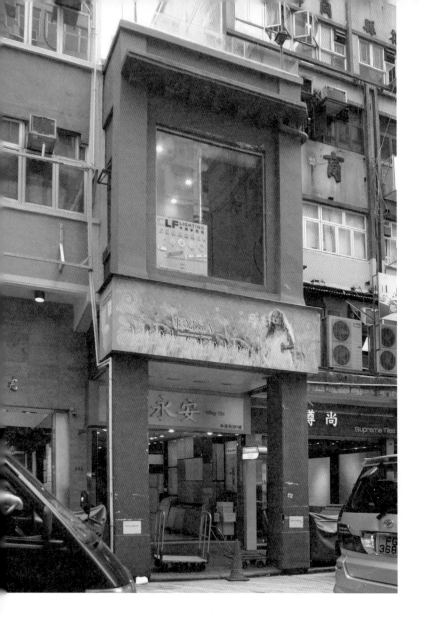

▨ 旺角砵蘭街 287 號兩層高騎樓，現為建
材店。

夾縫隱者 單格騎樓

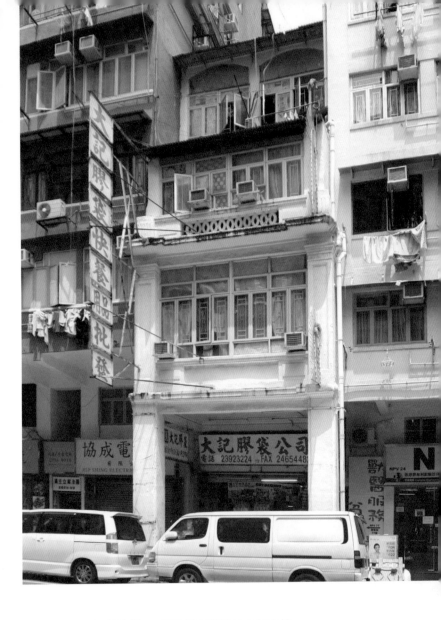

▦ 旺角基隆街 26 號四層高騎樓被夾於兩幢
高樓之間，拍攝時底層為大記膠袋公司。

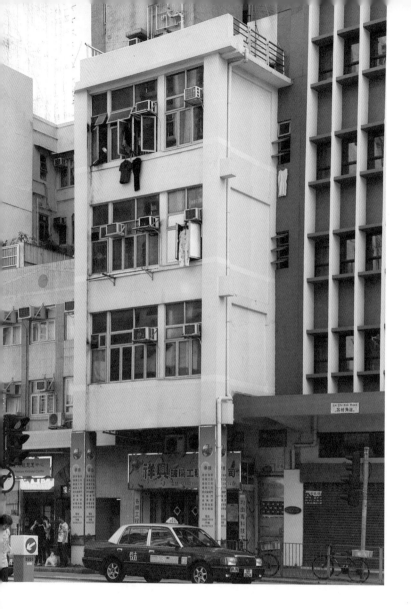

▥ 太子荔枝角道 147 號四層高騎樓，光從外表看並
沒有甚麼特色，但從它與左右兩幢建築的對比可
以看出，那個時代的騎樓窗戶多頂至天花板，大
面積的窗戶在沒有冷氣的年代可以更加通風透
氣。而且舊式建築物亦不會預留冷氣機位，因此
後來要安裝冷氣機，便只能依靠鋁窗作支架。

　　　　　　　　夾縫隱者　單格騎樓

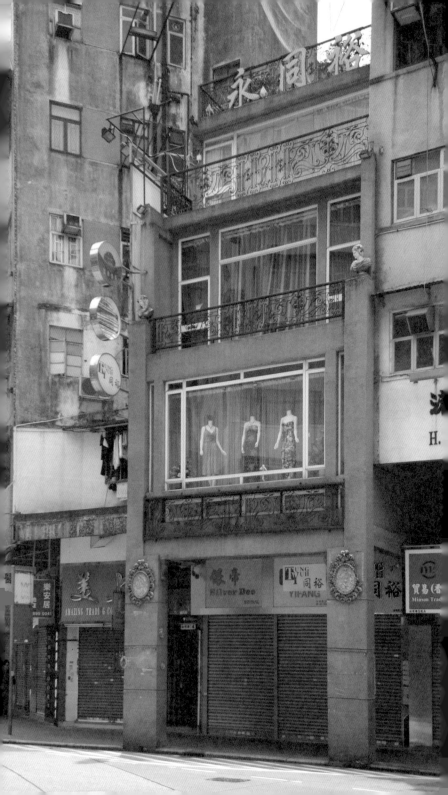

▥ 太子汝州街 3 號四層高騎樓，樓頂豎着
「永同裕」的招牌。新業主很細心地重新
裝潢，雖然整體還是保留着遞退式的建築
風格，但陽台的欄杆已替換成歐陸式風格
的雕花鐵欄。支柱上掛着銅質裝飾品，玻
璃窗亦更新為鋁窗。第四層左側還裝有射
燈，到了晚上別有一番景象。二樓的落地
窗展示着陳列品，代表這幢騎樓的上層建
築也被用作商業用途。

夾縫隱者 單格騎樓

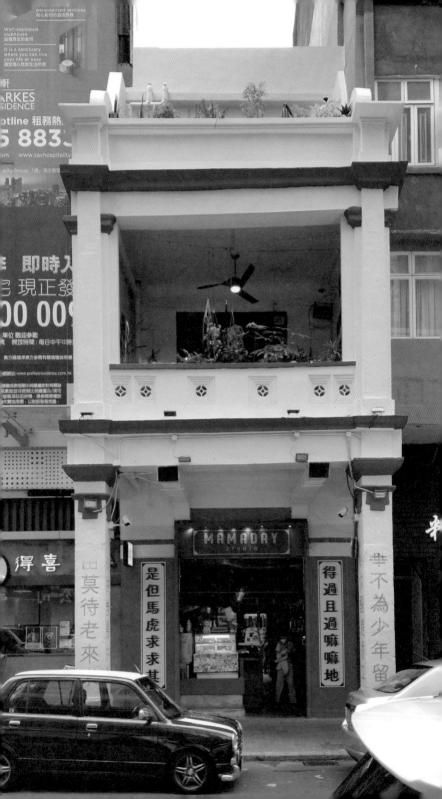

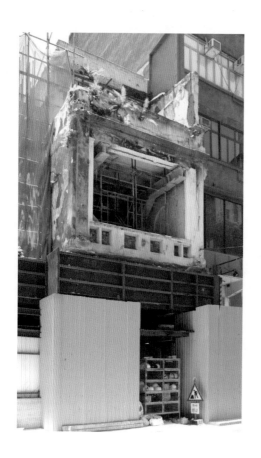

▨ 佐敦白加士街 105 號兩層高騎樓,約建於
1945 年,這座騎樓於 2014 年經歷大幅加
固維修工程,拍攝時在騎樓經營的店舖是
MAMADAY(即「嘛嘛地」,粵語用於表達
「勉強」、「還行」),特色騎樓廊柱上的
對聯頗有幽默嘻笑成分,如「得過且過嘛
嘛地,是但馬虎求其」「年華不爲少年
留,自由莫待老來求」等。

夾縫隱者 單格騎樓

騎

樓

最長的騎樓迴廊

曾幾何時，騎樓街景在香港處處可見，但如今這樣的風景線卻屈指可數，本章節列出三條較密集的騎樓街。其中，太子道西一九〇至二一二號當中的十幢四層高騎樓算是香港現存最大的戰前相連騎樓群。原本共有十六幢，但二〇六號、二〇八號及最尾四幢建築已被拆遷重建。這些騎樓在那個時代算是豪宅，曾有「摩登住宅」之稱，因其住客多是中產階級。建築物上的圓邊陽台和外牆鱗狀圖案都承載着舊日的無限風光。

上海街六〇〇至六二六號當中的十座三層高騎樓也是現存為數不多的騎樓群之一，這些騎樓融合了中西建築風格，是十九世紀末到戰後初期香港商業街的縮影，樓體主要由石屎或木材建成，兩旁的磚砌支柱跨在人行路上，形成一條長廊，為行人遮風擋雨。他們當中夾着六〇八號、六一〇號、六一六號和六一八號四幢於一九六〇年左右建成的唐樓。

市建局早於二〇〇八年便推出項目，想將上述兩處騎樓群活化，分別打造成「文化花墟」和「地道食肆」，但由於部分業主拒絕收購，項目進展並不順利。二〇一四年十二月，市建局獲城規會批准，正式將上海街的騎樓群活化，作商業及文化之用，項目現已竣工。

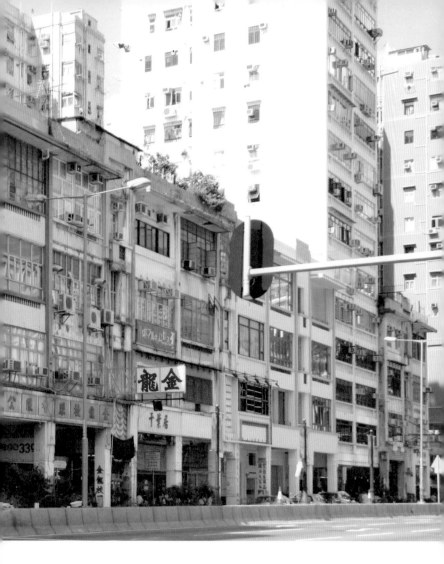

旺角太子道西
一九〇至二一二號
十幢四層高騎樓

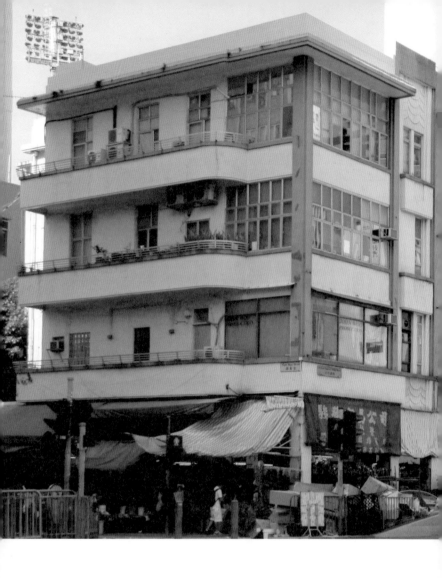

最長的騎樓迴廊

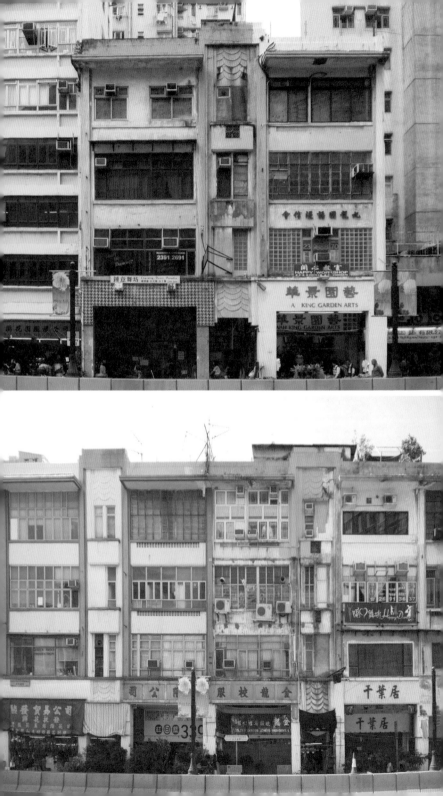

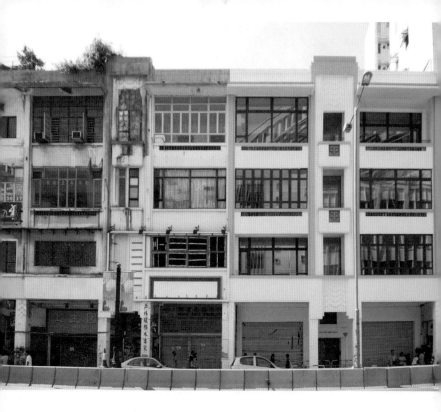

▓ 旺角太子道西 190 至 212 號的十幢相連四
層高騎樓，於 1930 年代由一家比利時建
築公司興建，是香港現存最大型的戰前
相連騎樓群。原本共有十六幢，但 206、
208 號及最尾的四幢建築已拆遷重建。市
建局於 2008 年推出項目，計劃投下巨資
將這些騎樓活化，打造成「文化花墟」。
總地盤面積為一萬五千五百平方呎，涉及
三十七個物業業權。

最長的騎樓迴廊

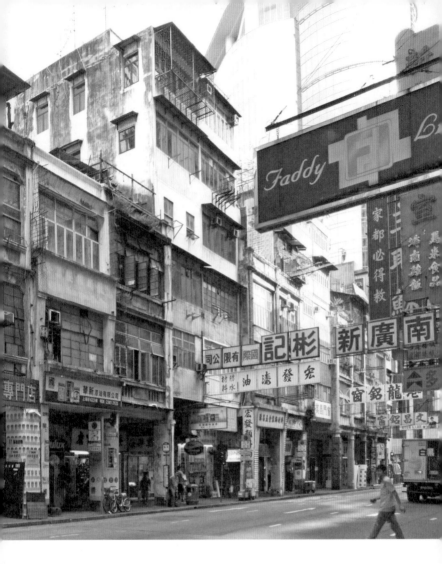

旺角上海街
六〇〇至六二六號
十幢三層高騎樓

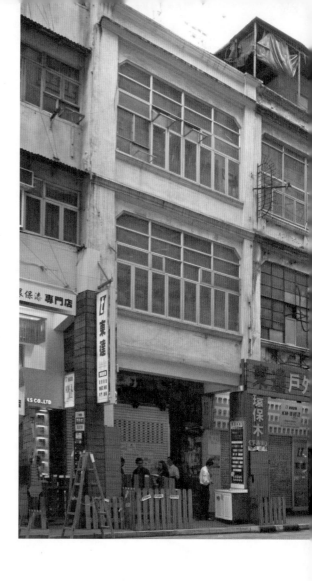

最長的騎樓迴廊

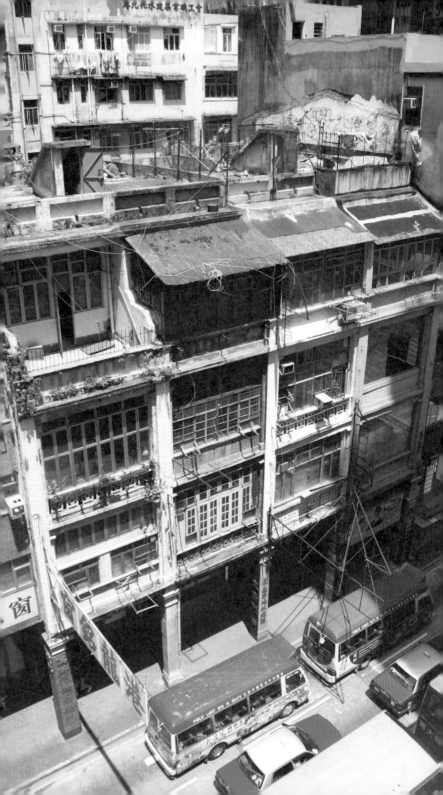

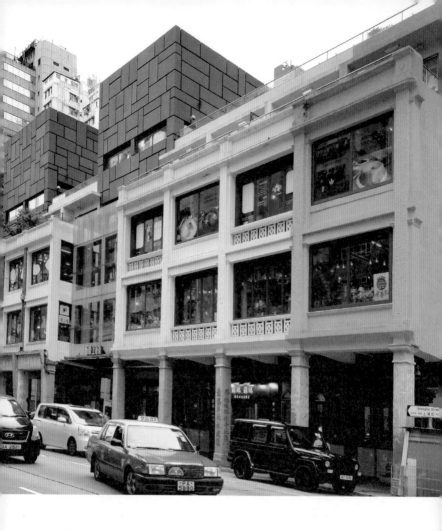

九龍旺角上海街 600 至 626 號當中的十幢三層高騎樓是香港現存為數不多的騎樓群，分別於 1920 至 1926 年間建成，為二級歷史建築。這些騎樓融合了中西建築風格，是十九世紀末到戰後初期香港商業街的縮影，樓體主要由磚牆、石屎或木材建成，兩旁的磚砌支柱跨在人行路上，形成一條長廊，為行人遮風擋雨，右圖為舊時面貌的上海街 600/602/604/606（右起）立面。

最長的騎樓迴廊

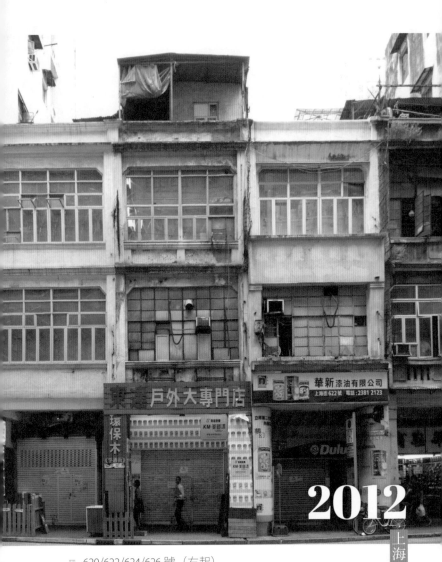

▥ 620/622/624/626 號（右起）

2012

上海街騎樓群之二

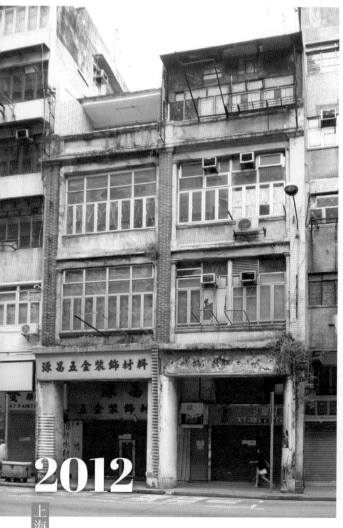

2012

上海街騎樓群之二

▥ 612/614 號（右起）

101

最長的騎樓迴廊

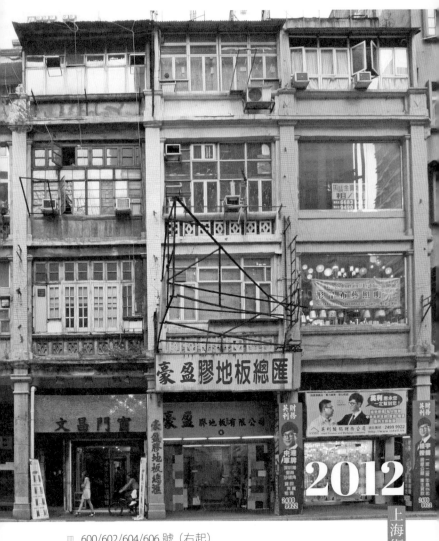

▥ 600/602/604/606 號（右起）

上海街騎樓群之三

市建局於 2014 年 12 月獲城規會批准，計劃將上海街的騎樓群活化。十幢二級歷史建築中的 624 及 626 號兩幢因屬磚牆結構，極具歷史價值，所以被完整地保留下來；另外八幢因樓宇狀況欠佳，故「留前不留後」，只保留活化面向上海街的立面及走廊空間，並把內部牆體打通；而夾在其中的四幢於 1960 年左右建成的唐樓則被清拆重建，提供升降機、走火通道和機電設施等。

為了保留騎樓街景特色，市建局向屋宇署申請，將新建築的簷篷寬度由半米改為和舊有走廊寬度相等的三米。

整個項目目前已竣工，耗資二億元，活化後的騎樓群進駐了不少本地特色小店，並且有港式冰室等富有香港特色的美食舖，是文青好去處。

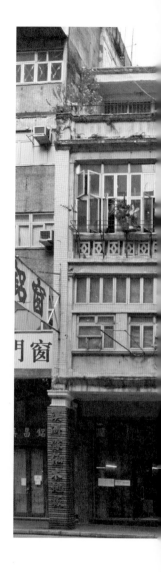

最長的騎樓迴廊

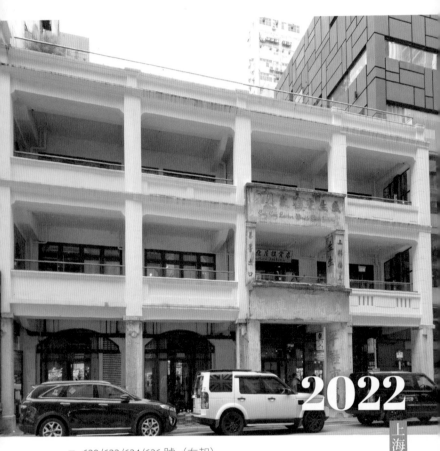

2022

▥ 620/622/624/626 號（右起）

上海街騎樓群之二

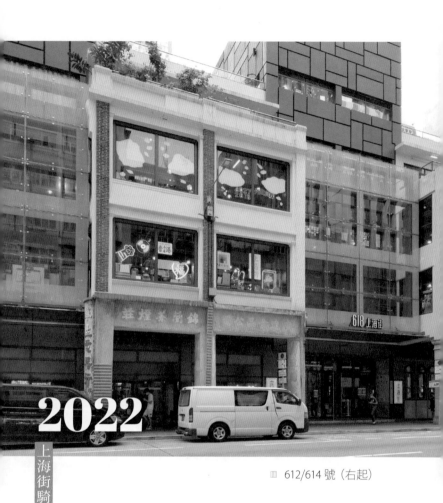

2022

上海街騎樓群之二

🔲 612/614 號（右起）

　　　　　　　　最長的騎樓迴廊

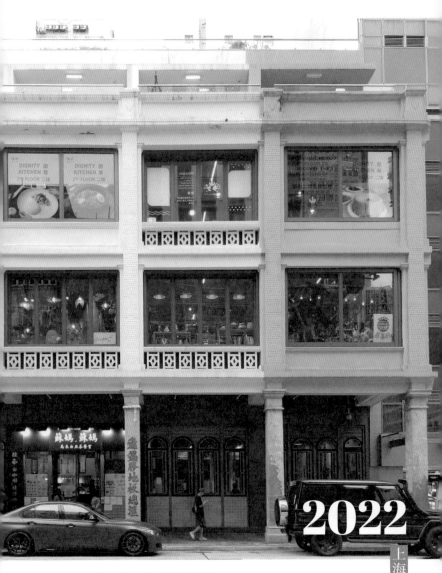

🏛 600/602/604/606 號（右起）

2022

上海街騎樓群之三

市建局完成重建旺角上海街 600 至 626 號，共十四幢唐樓，原有十二條騎樓石柱得到完整的保存，活化後取名「618 上海街」，大致保存了原有立面的建築特色，形成一座貫通的商場，進駐了一批特色商舖。頁 104 至 106 三張圖是 2022 年的最新外觀，對照頁 100 至 102 十年前的 2012 年舊貌。

最長的騎樓迴廊

深水埗南昌街
一一七至一二五號
五幢三層高騎樓

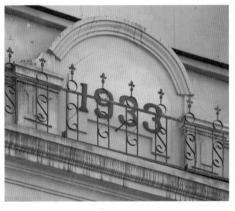

深水埗南昌街 117 至 125 號是深水埗區最
大型的騎樓群，五座建築物已被列為二
級歷史建築。其中，117 號是 1920 年代建
的，共有五層高，過去是同安大押，現
在整座都是南昌大押；119 和 121 號建於
1933 年，三層高，頂層的山花牆頭上標明
了建築年份；123 和 125 號是四層高，底
層商舖曾是德興茶樓，現已結業。

最長的騎樓迴廊

最美麗的

轉角

香港有一些騎樓,「生」於街角。這一點正好為設計師利用,將它們打造成為一個個擁有完美弧度的轉角。弧度不僅增加了建築物本身的實用空間,還為整個街角增添了不少活力。

這類騎樓全港只剩下數幢,當中荔枝角道一一九號的四層高騎樓,已獲評定為一級歷史建築,是由九龍巴士創辦人之一雷亮於一九三一年所建。這座騎樓頂層山花牆頭上刻有「雷生春」三個字,源於其底層為雷亮的同鄉兄弟雷瑞德中醫師開設的雷生春藥店,至於第二層以上則為雷亮的私人住所。一九四四年雷亮逝世,雷生春藥店也於數年後結業。從一九八〇年左右起,雷生春住宅部分長期荒廢,但店面持續營業。直至二〇一三年十月七日,雷亮後人正式將該建築物捐給港府,開創了香港私人歷史建築物無償捐予政府修復和保存的先河,該建築物其後被活化成非牟利機構經營的中醫

診所。雷生春見證了本港望族的發展史，時至今日更已成為旺角區的地標。昔日，旺角指的是在洗衣街附近的芒角村，而「荔枝角道」一名最早則見於一九一七年的政府刊物，於一九三〇年代才開發完成。

來到香港島，位於軒尼詩道三六九／三七一號四層高的騎樓，也為轉角增添美感。騎樓底層為同德大押。香港的當押舖是由廣東省引進的，過去的大押經常擁有整幢建築物，以底層作交易用途，上層則用來儲存棉被之類的大型當押品。因此，底層是大押的騎樓層幾乎都會在每個樓層標註其商號。

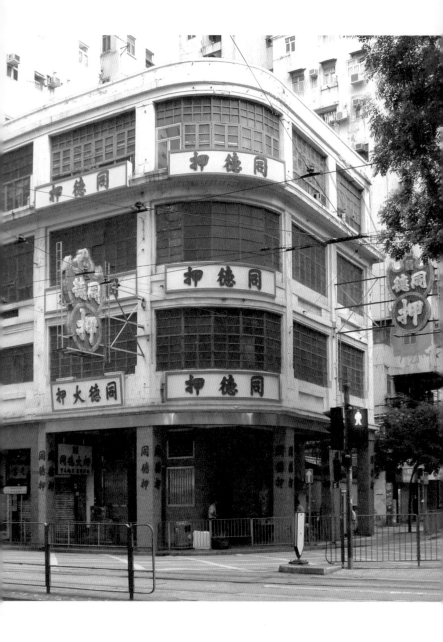

▦ 灣仔軒尼詩道 369/371 號四層高轉角騎樓，經營商舖為同德大押，這座騎樓 2010 年被確定為三級歷史建築，圖右側橫街為馬師道。同德大押騎樓由澳門一代賭王高可寧家族持有，高可寧有「典當業大王」之稱，1955 年病逝，享年 77 歲，葬於香港仔華人永遠墳場。騎樓於 2015 年遭清拆，這座騎樓的清拆，也意味着香港島從此再無轉角位的弧形戰前騎樓。

最美麗的轉角

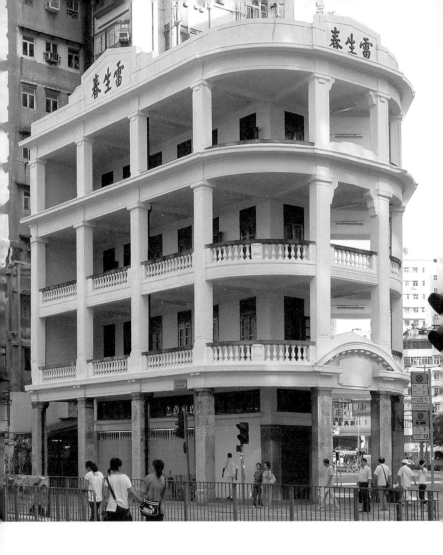

旺角荔枝角道 119 號四層高騎樓名為雷生
春,建築物後來被活化成非牟利機構經營
的中醫診所。時至今日,雷生春更成為旺
角區的地標。原本的雷生春不僅具有典型
的戰前建築風格,而且兼有濃厚的意大利
古典建築特色,完美地詮釋了中西文化的
結合。整幢建築物宛若窈窕淑女,後期的
改造用玻璃封住了陽台,往日的幽雅氣質
融入時代感。左圖為夜晚的雷生春,可見
玻璃幕陽台。

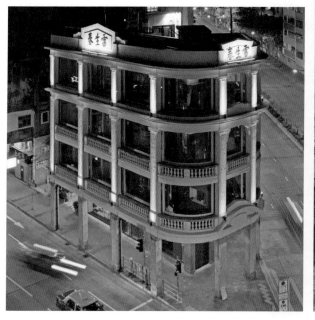

最美麗的轉角

▥ 旺角太子道西 177/179 號四層高騎樓建於 1937 年，為三級歷史建築，由已故中華巴士公司創辦人之一黃旺財的子女興建，曾入鏡為電影《絕世好賓》和《桃色》一景。其中，179 號現為「香港舖王」梁紹鴻所有，其轉角的弧度連着側身長方形的小陽台顯得十分優美。該騎樓已被活化重建，發展商決定以「留前拆後」方式，保留地下至第四層的前部分及立面，在看似原封不動的情況下，在其身後加建十七層高的酒店。酒店於 2020 年 12 月正式開幕，並開放二樓常設展廳予公眾參觀。

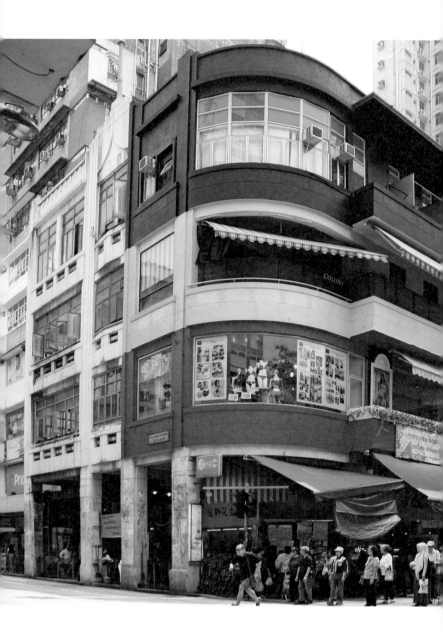

最美麗的轉角

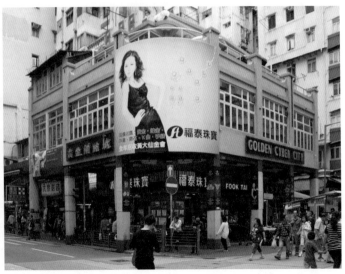

　　深水埗汝州街 269/271 號三層高騎樓建於
1921 年之前，2010 年 11 月 10 日被評定為
三級歷史建築。裕棧雜貨店於 1959 年在
此開業，至 1970 年代結業，刻在底層外
牆的商號仍完好保存。可是，近年維修後
不但建築物頂上的天台鏤空欄杆已被拆
除，而且舊式弧形窗戶與牆面上的刻字亦
已被埋於巨幅廣告之下，現代化的改造全
然掩蓋富有立體感的歷史原貌了。

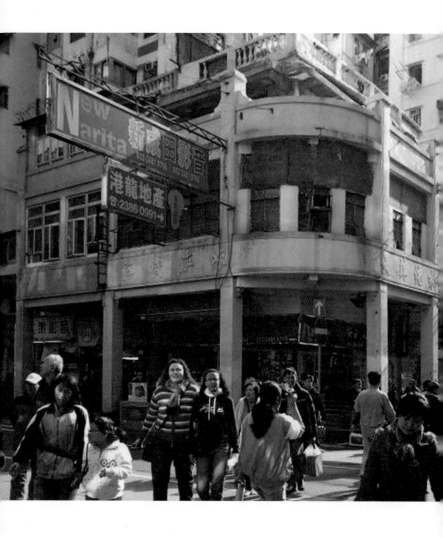

最美麗的轉角

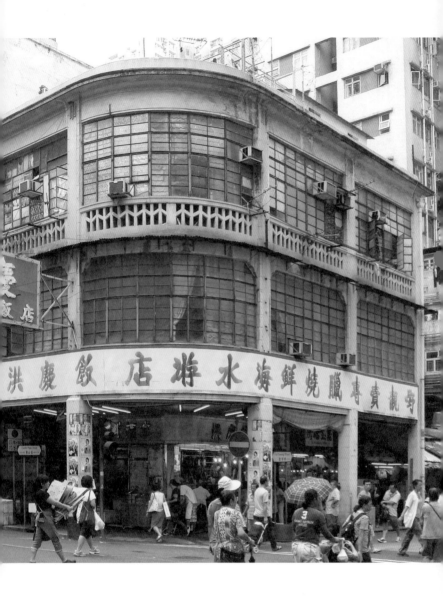

深水埗青山道 301/303 號三層高騎樓。右圖攝於 2012 年,底層是洪慶飯店。轉角弧度很美,立面滿滿的窗戶,營造出現代落地窗的氛圍。到了 2014 年外牆粉刷一新(見左圖),宣傳語和招牌已拆除,歷史味道頓減。

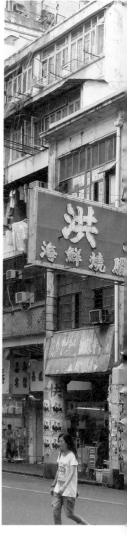

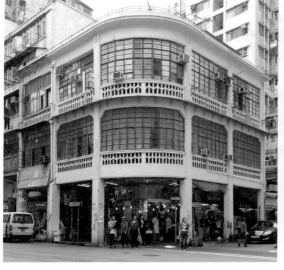

最美麗的轉角

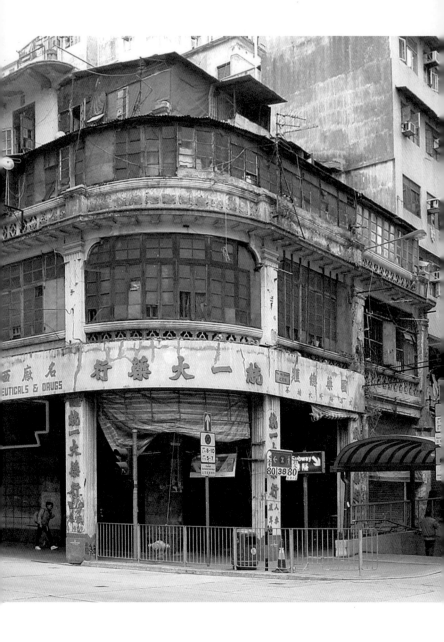

▥ 深水埗位於北河街 181/183 號曾存
　在的兩層高轉角騎樓，底層為「統
　一大藥房」，是一座富有經典設計
　風格的轉角樓，如今已經拆除，原
　址重建成一座高樓。

最美麗的轉角

最隱蔽的

騎樓

有些騎樓命運比較坎坷，由於生於人群擁擠的街市，建築物前面擺滿各式商販攤位，連最具特色的兩隻「腳」亦被遮擋得嚴嚴實實。雖然跟前車水馬龍，但卻幾乎不會有人停住腳步去仔細欣賞它的美，甚至留意不到它原來是幢騎樓。

擁擠嘈雜的環境往往讓人感官變得遲鈍、麻木，只是旁人的忽視並不代表這類騎樓不具備歷史價值，位於鴨寮街一八七和一八九號的三層高騎樓便是一個很好的證明。這兩幢騎樓建於一九二〇年，其中一八九號更被評定為二級歷史建築。

二〇〇九年初，一八七號亦曾被古物古蹟辦事處建議評為二級歷史建築，它底層的趟櫳門（舊式防盜門）極具華南建築風格，有專家表示這種趟櫳可能是如今市區僅存的。可惜此提議一出即遭到業主強烈反對，其後該建築物更被大幅改建，不但趟櫳設計被拆除，而且頂層陽台亦被裝上巨幅玻璃窗，歷史價值因此遭到嚴重破壞。眼看就能「得救」，卻因

業主的不配合而最終淪為「破屋」一幢，或者被改造得「面目全非」的騎樓不計其數。對此，除了惋惜之外，似乎也別無他法。

像這類隱蔽的騎樓，在香港筆者共發現了三處，都在深水埗區。深水埗原先只是個小漁村，因昔日附近海邊峭壁深水處曾有一碼頭（埗），故有「深水埗」之名。戰後，大量內地移民湧入深水埗，騎樓供不應求。為此，港府於一九五五年修訂《建築物條例》，容許新建樓宇高度可超過八十英呎，從此這裏的騎樓便大量被拆遷重建。深水埗於二十世紀初才開山填海發展為市鎮，興建騎樓。

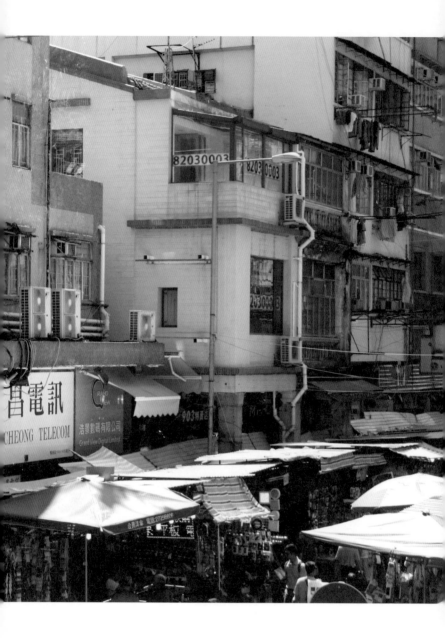

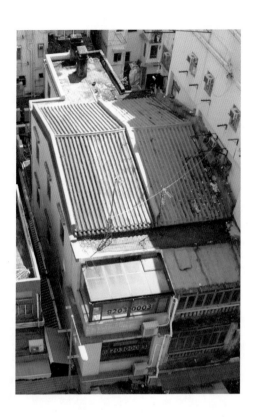

▥ 深水埗鴨寮街 187/189 號三層高騎樓約建
於 1920 年，其中 189 號獲評為二級歷史
建築。這座騎樓頂部是簷狀，如三角狀傾
斜，而不像後期多數有「天台」的騎樓，
這樣款式的騎樓頂層未設晾衣等這類日常
活動空間，是罕有的一款早期騎樓特色。

最隱蔽的騎樓

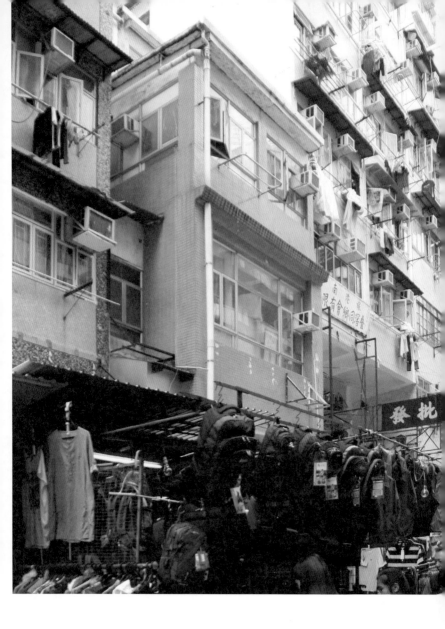

深水埗福華街 133 號四層高騎樓表面鋪滿
粉紅色瓷磚，也是棲身於鬧市中的騎樓，
底層為服飾店所掩沒。

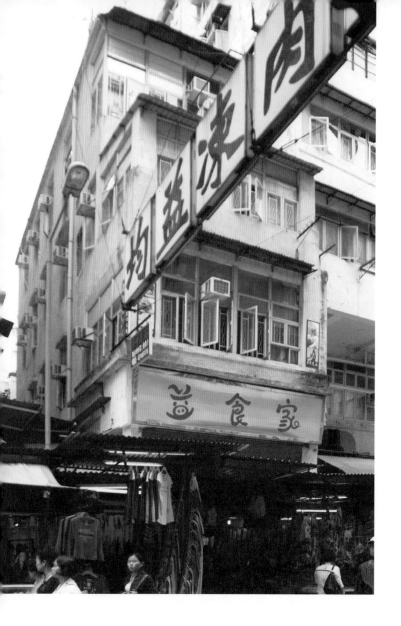

▥ 深水埗北河街 111 號四層高騎樓棲身於鬧
　市之中，門前的兩條支柱被賣衣服的流動
　商販擋得嚴嚴實實。底層商舖為益食家榮
　店，二樓是按摩店。在這樣一個擁擠的環
　境中，不仔細觀察，很難發現原來它也是
　有「腳」的。

細

節

之

美

花飾和

浮雕

建築魅力往往在細節中體現。騎樓立面、簷下、廊下、陽台欄杆內外上的壁畫、浮雕、陶塑、燒瓷、木雕、磚雕、石刻等工藝都在為其錦上添花。

雖然在設計上大多數騎樓都很類似，但若仔細觀察，每幢騎樓細節處的花紋卻不盡相同。簡單的有各種幾何圖形，像圓形、星形；複雜的可以模擬各種植物外形，像花朵、柳葉的紋路等等。這些經歷了歲月洗禮的雕花圖案，有些已經模糊不清，當中少數保存得較好的，至今仍是值得細細欣賞的藝術品。

騎樓的結構大致可分作三段，底段為走廊柱子，約寬四米；中段為樓層；頂段稱簷口和山花。簷口用以形容結構頂部，外牆體和屋面結構板交界處線條凸起的水平部件。山花指屋頂兩側形成的牆面，可呈三角形、波浪形、半圓形等等，上

面刻有花紋甚至標有建築年份。在最早的設計中，騎樓每一層都是通風寬敞的大陽台。香港的多數騎樓欠缺精雕細琢的山花圖案，有一個重要原因是住戶往往為了獲得更多的住宅空間，就會把每層陽台圍封起來加牆，以致簷口山花結構不見天日。

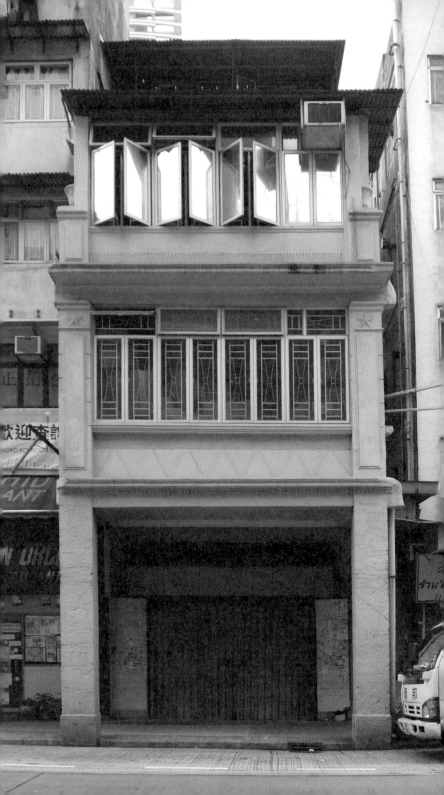

▦ 九龍城龍崗道 8 號三層高騎樓頂層僭建有
　鐵皮屋，二樓牆角處刻有五角星圖案。

花飾和浮雕

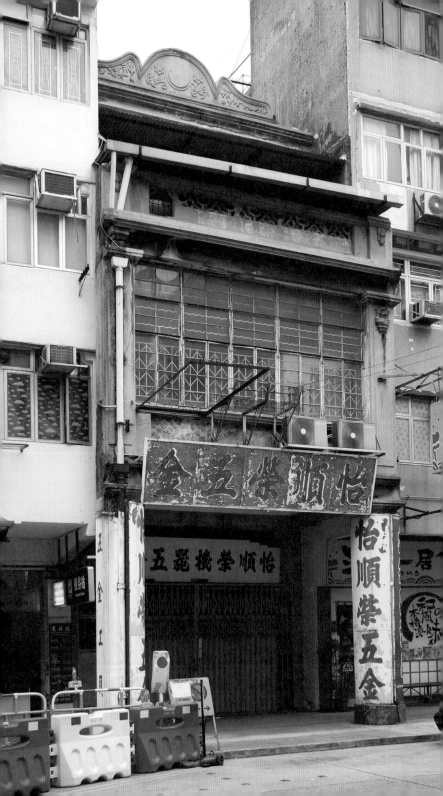

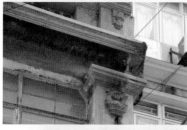

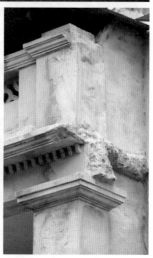

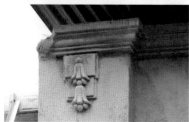

九龍城南角道 3 號三層高騎樓，山花牆頭和支柱上的圖案很精細，底層是五金店。這座騎樓的山花牆中間有個圖形似太陽，周圍有很多花朵圍繞，邊緣呈現流線的波浪狀，很有早期騎樓美感。騎樓下面的支柱上寫滿商號的標記，如同早期騎樓的縮影，早年的九龍城騎樓估計就這樣的重複一格格延伸。這座建築兩側原有類似風鈴狀的花飾，2015 年再次路過這座騎樓時，右側上下兩件花飾消失不見，只餘下左側花飾可以欣賞；如今則連左側花飾都已消失。

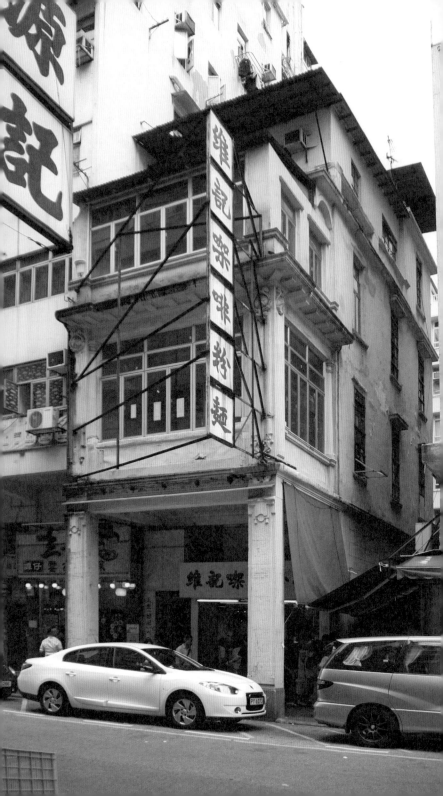

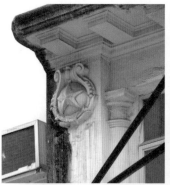
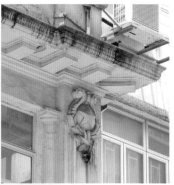

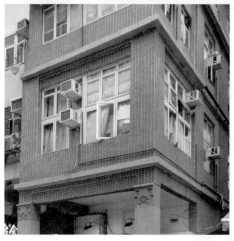

▥ 深水埗福榮街 62 號四層高騎樓，建於
1933 年左右，是典型的戰前騎樓。底層爲
維記咖啡粉麵，是一家經營多年的餐廳。
建築體牆原有多款細緻雕花，不過後來經
歷裝修，之前最特別的星星形狀雕花已經
消失不見（本頁下圖）。

花飾和浮雕

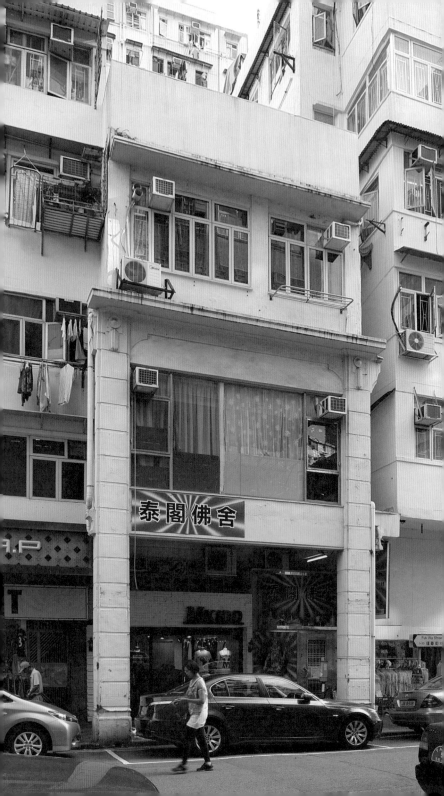

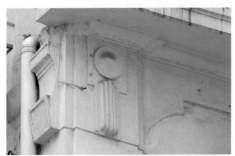

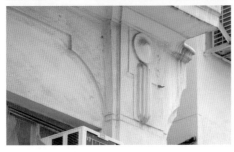

▥ 九龍深水埗福華街 31 號三層高騎樓，二
　層立面窗戶被改成落地窗，牆角浮雕以
　圓形與長條形組成，看上去像軍官的功
　勳章。

花飾和浮雕

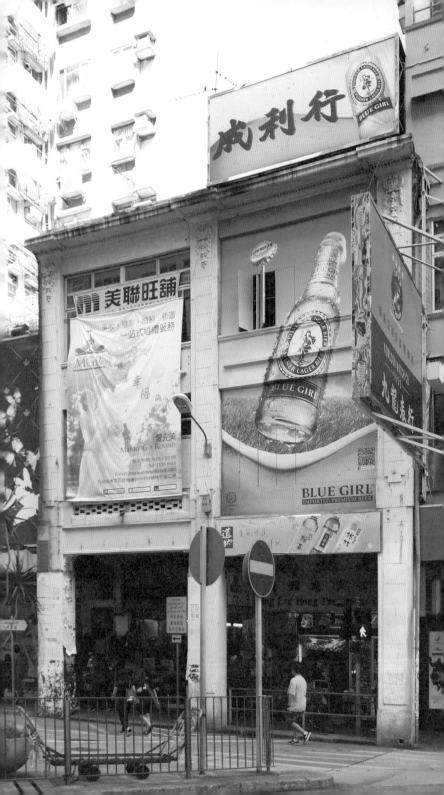

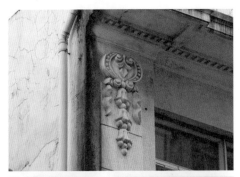

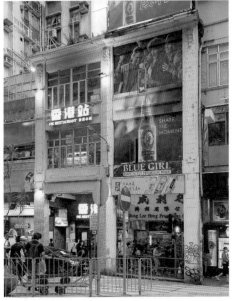

▥ 旺角水渠道 18/20 三層高騎樓約建於 1929
年，牆角的雕花圖案得到較好的保存。
20 號地舖一直由成利行經營，右圖攝於
2014 年，左下圖攝於 2022 年，18 號地舖
由名為「香港站」餐廳經營，牆面髹成搶
眼的綠色。

花飾和浮雕

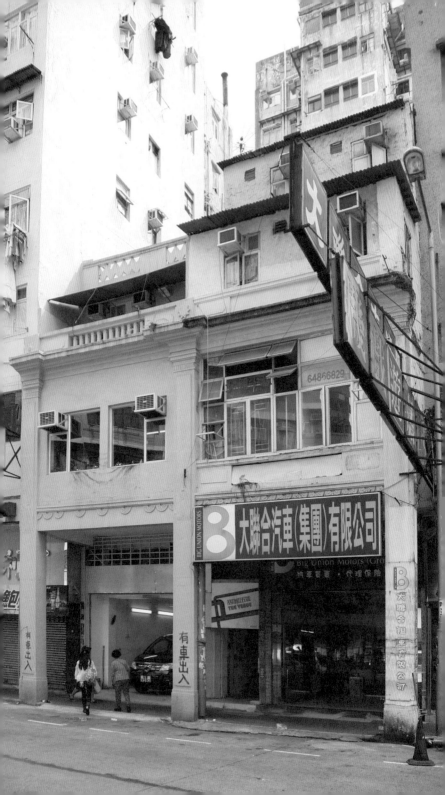

▦ 騎樓原本多有陽台，凹凸有致，但後來多
被填充成「火柴盒」狀、頂樓改造加層，
一改往日小資情調，讓人感覺擁擠不堪。
九龍旺角基隆街 5/7 號這兩幢騎樓的對比
就很好地說明了這一點。保存得較好的那
一幢，依舊可見牆面半圓的雕花和鏤空的
陽台設計。該騎樓已遭清拆。

花飾和浮雕

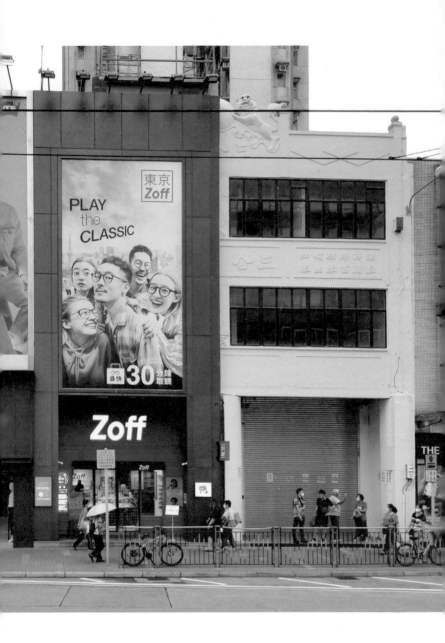

元朗青山公路 112/114 號三層高騎樓，可能建於 1950 年代，由「三合發」公司出資購地建成，如今騎樓頂只殘留「三合」二字，除此之外，「獅子滾球」的山花牆頭雕極富特色，可能是香港目前僅存的具有動物形態雕刻的騎樓，如今，「獅子滾球」圖案僅能直觀看到右側一半，左側被廣告牌遮蓋，不知是否依然保存完好。「三合發」曾經是聞名元朗的米行，出售特色的「齊眉」和「絲苗」品種大米，這些品種即使如今在茶餐廳招牌和餐單上偶然仍會遇見。牆上殘留的凸字極具傳統品味，「選庄齊眉絲苗糯米衛生紅米」，其中「選庄」即是精選出來的莊稼，除了主力銷售「齊眉」和「絲苗」品種大米，還銷售衛生清潔的紅米。

花飾和浮雕

原始的
木窗和
鐵窗

部分騎樓的樓層長期被空置，也有的屋主沒有修葺，窗戶隨時會被風吹跌。騎樓樓層窗戶分別有木製、鐵製或鋁製的。當中以木製窗戶歷史最悠久，安裝年代可以追溯到一九四〇至一九五〇年代左右；其次是鐵窗，可追溯到一九五〇至一九六〇年代。

鋁窗則是在一九七〇年代才興起，由於鋁遇到空氣會生成一層細密而且堅固的氧化鋁薄膜，阻止內部不再被氧化，使鋁變成一種不活潑、堅固耐用的材料，並可以承受冷氣機重量，故至目前為止，鋁仍然是最普遍的製窗材料。反觀早年的木窗和鐵窗，負重能力較低，尤其是木窗的承受力極低，不可能安裝冷氣機。至於鐵窗雖然可以安裝但卻容易震鬆，因此多數使用這種物料的騎樓窗戶上並未有安裝冷氣機。

然而，木窗和鐵窗是歲月的痕跡，當你細細欣賞它們，想像

當天氣酷熱，卻沒有冷氣機的年代，家家戶戶會打開木窗、鐵窗，希望窗外吹來涼風。如今在都市生活的人們相信已經無法適應以這種方式度過炎夏了。

有些香港騎樓已經存在超過百年，現存的多是經過維修改造，仍然保留着原始木窗或鐵窗的真是少之又少。這類騎樓業主不乏是世代祖傳的，像衙前塱道二四號的三層高騎樓，便是其中典型的例子。

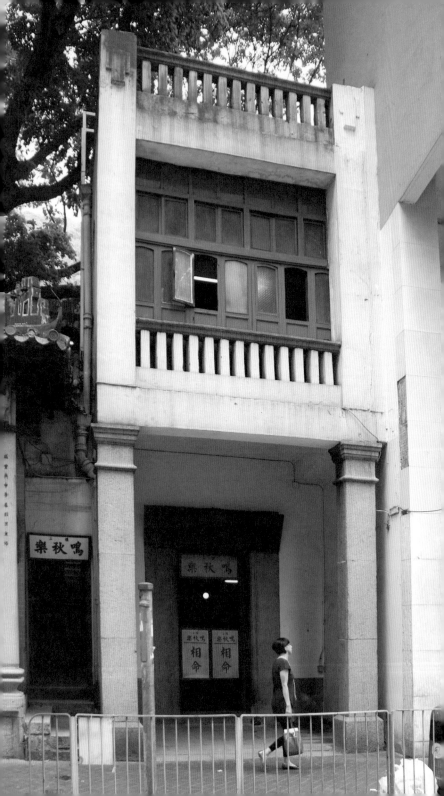

▥ 灣仔皇后大道東 129 號兩層高騎樓樣式簡
單，依然保留着木製窗戶。左邊是 1847
年前建成的洪聖古廟。洪聖廟原本都是臨
海而建，可見皇后大道東一帶過去曾是一
片汪洋，如今置身於高樓之間的古廟與騎
樓見證了香港填海造地的過程。

原始的木窗和鐵窗

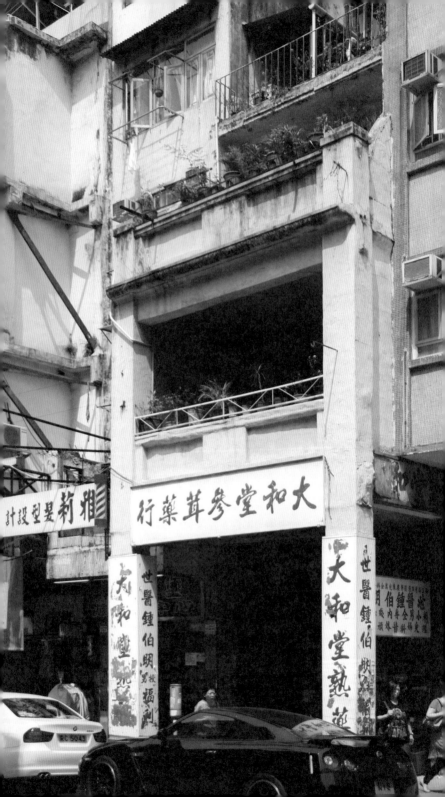

九龍城衙前塱道 24 號三層高騎樓，各層的陽台保存得很好，並種了許多植物。外牆並沒有太多的裝飾，這是該區 1930 年代重新規劃街道後第一批樓房的模樣。底層的大和堂參茸藥行，同該建築物共存數十年，現已交由第三代傳人打理。店舖老闆堅持以傳統方式經營，並沒有跟風於店內兼賣西藥、奶粉等，店內的裝潢也基本沿用舊設計，未有多加改動。也許正因這份守舊的心，才使得這幢建築至今仍得以保留着舊日的風韻。跟這座騎樓不同，本章節其他騎樓的陽台都有封窗。

原始的木窗和鐵窗

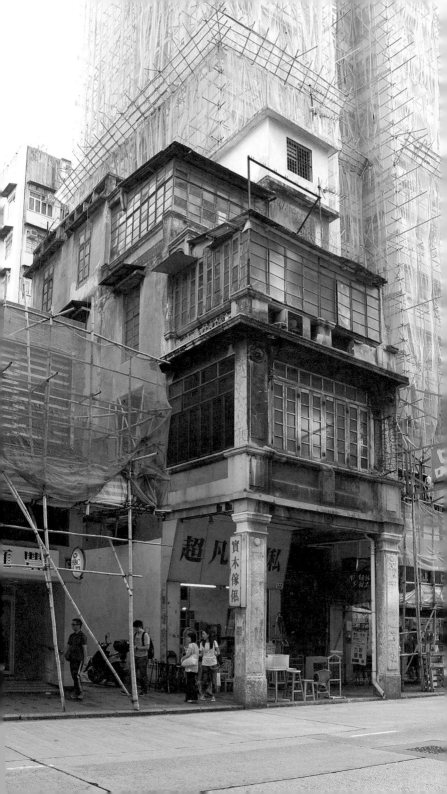

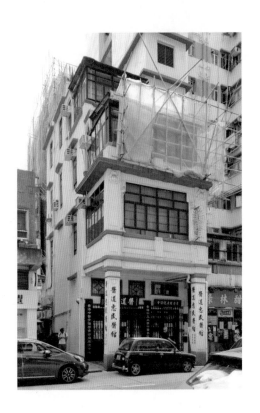

▨ 位於深水埗元州街 75 號的四層高騎樓，
騎樓底層曾是家具店，窗外多是舊式鐵製
和木製窗，充滿滄桑感。經過維修重新煥
發光彩，外牆的原裝飾保存完好，如今由
一家醫館經營。

原始的木窗和鐵窗

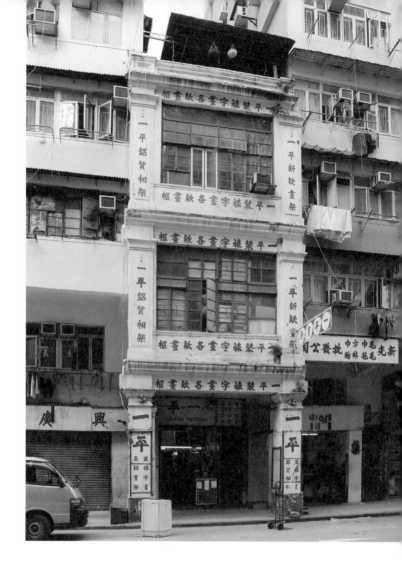

深水埗醫局街 170 號三層高騎樓，建於 1923 年左右，爲二級歷史建築。現任業主「一平鋁質相架」的老闆於 1977 年購下此處，樓下開店，二樓以上用作私人居住，並充分利用牆面空白處，用紅漆寫字宣傳商舖。二樓和三樓大面積的鐵窗中，有些已被改成鋁窗，白色的鋁窗在成片綠色的鐵窗中顯得特別突兀。

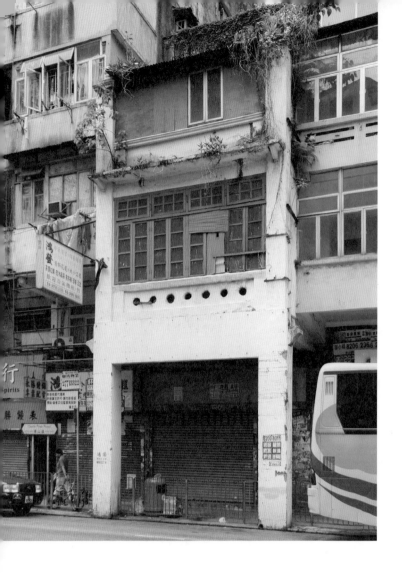

▥ 深水埗青山道 454 號三層高騎樓，拍攝照
片時木製窗戶依然保留，牆面已經長了許
多植物。該建築目前已經改頭換面，木製
窗戶也不復存在了。

原始的木窗和鐵窗

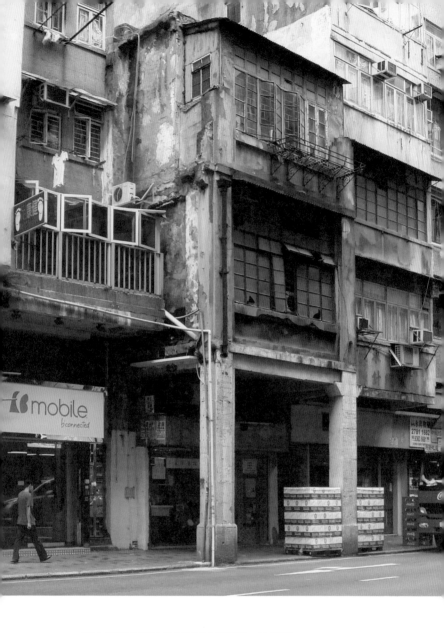

深水埗元州街 140 號三層高騎樓，拍攝照
片時，外表顯得非常殘舊，第二、三層似
乎已無人居住，玻璃窗亦見多處破損。

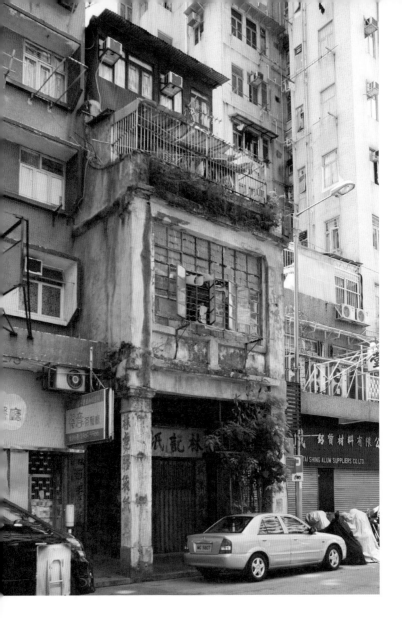

▥ 土瓜灣下鄉道 65 號三層高騎樓，底層商
鋪為林記紙行。建於 1932 年，最初的業
主為一位葡籍女士，由厘份及巴士圖畫則
兼工程師樓負責興建。

原始的木窗和鐵窗

街角

多邊窗戶

香港的騎樓多是一幢挨着一幢，成相連狀，騎樓的正立面成為唯一的入光和通風口，所以通常都有巨型窗戶，以便獲得足夠的日光，唯側面臨街的騎樓才有獨立的側面牆體用以加裝窗戶。這類騎樓相對於其他騎樓，採光和通風效果較好，同時在建築設計方面與其他騎樓相比也有更多的發揮餘地。

其中，不得不提的是德輔道中一五四號的七層高騎樓，是香港現存最高的騎樓之一。

中環德輔道中 154 號的七層高騎樓是香港現存最高的騎樓之一，一至三層都用作商業用途。第四層及以上樓層則爲遞退風格。左邊是永吉街，這種位於街角的騎樓，側面擁有多扇窗戶，採光通風都較好，在騎樓中是較少見的。

街角多邊窗戶

▥ 中環畢打街 12 號畢打行（Pedder
　　Building），又稱「必打行」，建於 1923
　　年，於 2020 年被古物古蹟辦事處列為一
　　級歷史建築，是畢打街如今唯一的戰前建
　　築。畢打行高九層，由巴馬丹拿建築師行
　　設計，設計元素採用「新古典主義」風
　　格，正門有拱形門廊和雕刻裝飾。

街角多邊窗戶

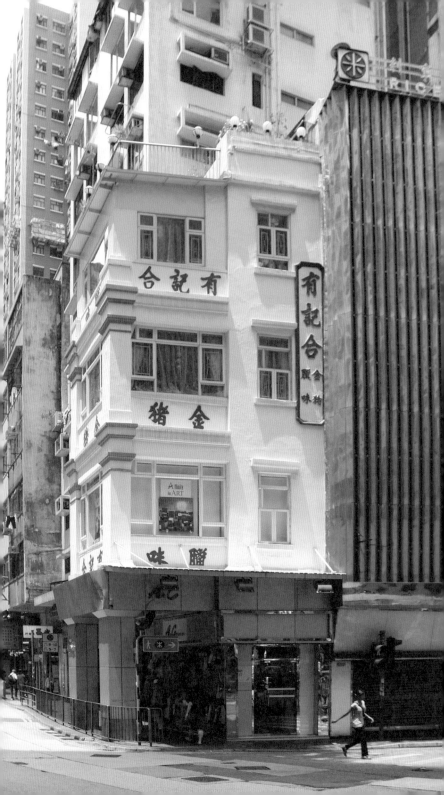

▥ 上環皇后大道西 1 號的四層高騎樓，建於
1926 年左右。外牆刻有「有記合」燒臘店
的商號名稱。底層商舖曾是涼茶第一家。

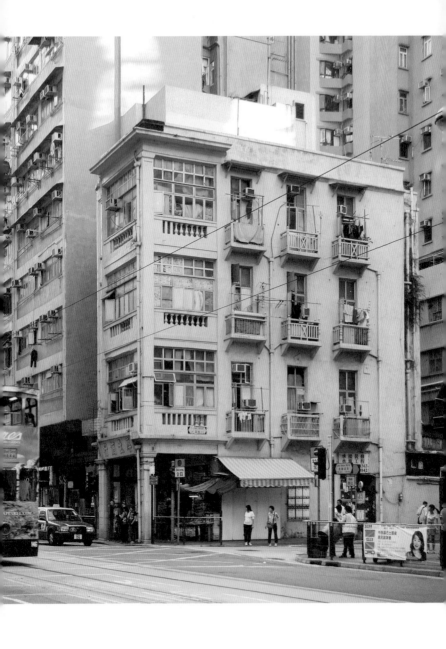

西營盤德輔道西 207 號四層高騎樓建於 1921 年左右,爲二級歷史建築。沿岸填海工程動工後,這裏的海旁景色已不復存在。左側格狀小陽台別有一番風味,窗戶也配合着陽台的設計,與普通騎樓的大排窗戶不同,顯得小巧玲瓏。底層商舖 1985 年時是勵豐釀酒有限公司,後改爲厚生酒行,現已結業,但商舖前面仍有酒行的標誌。

街角多邊窗戶

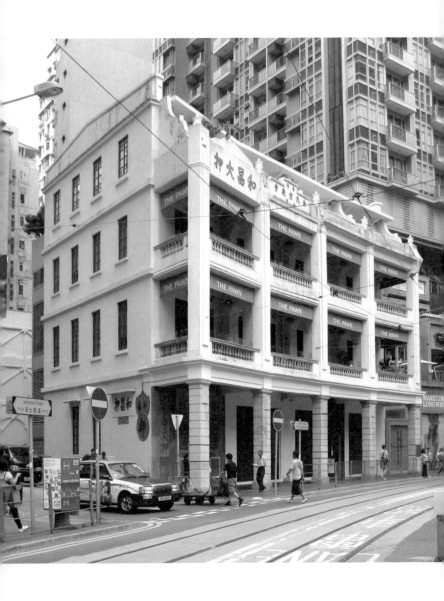

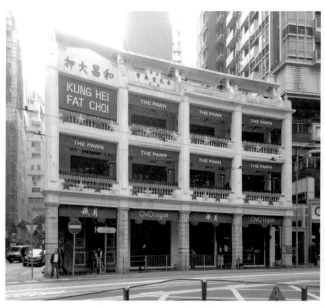

香港島灣仔莊士敦道 60 至 66 號四層高騎
樓建於 1888 年左右，保育後成爲高級餐
廳。這種四幢相連陽台長廊式建築現已十
分少見。其中，60 號和 62 號同屬一個單
位，共同使用一個中間樓梯；64 號由余
氏宗親會於 1966 年購入；66 號原爲和昌
大押，1947 年由有逾百年歷史的大押商羅
氏家族購入，經營典當業至 2003 年，「和
昌大押」的名號因這座建築更增知名度，
如今該商號則另覓舖位繼續營業。

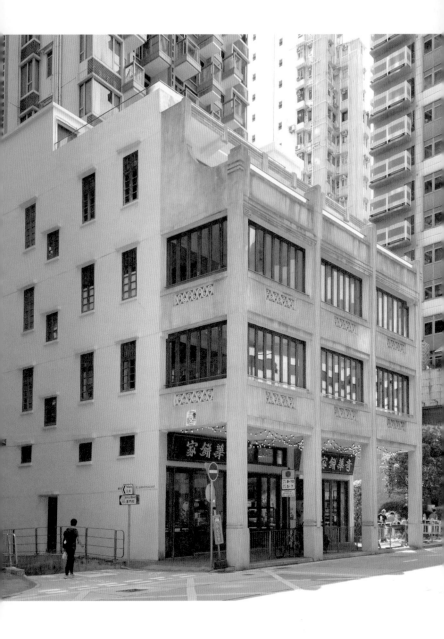

香港島灣仔皇后大道東 186 至 190 號三幢四層高騎樓建於 1930 年代中，爲三級歷史建築。其中，188 號底層商舖曾是超過六十年歷史的大盛金舖，見證了灣仔區的滄海桑田，該建築物經歷了活化修復，如今重新煥發光彩。

街角多邊窗戶

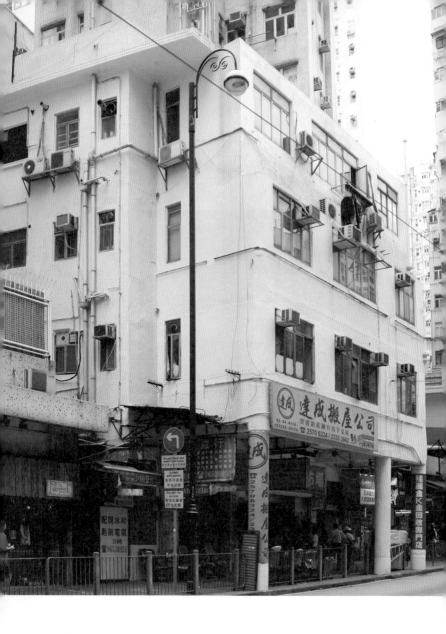

炮台山英皇道 39 號的四層高騎樓，名為
顯淋樓。騎樓底層的圓形支柱比較少見。
該騎樓已遭清拆。

街角多邊窗戶

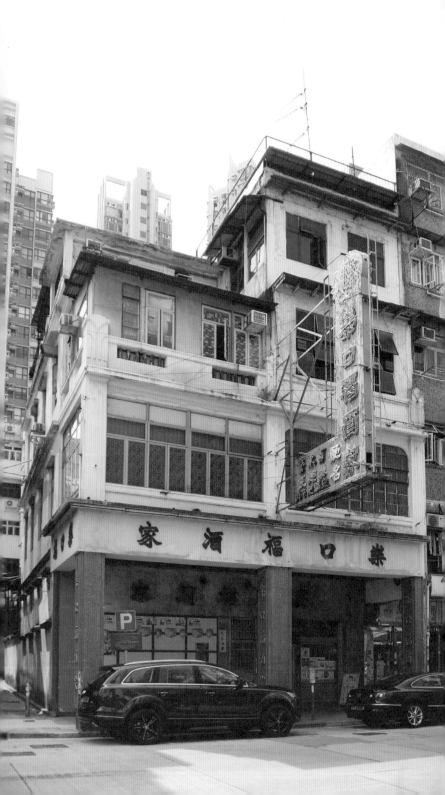

九龍城侯王道 1/3 號四層高騎樓，建於
1935 年左右，曾入鏡杜琪峰導演的電影
《鎗火》。建築物原本只有三層，有寬敞
的陽台，只是後來陽台和頂層都經歷改
造。底層的樂口福酒家是該區老牌的潮
州酒家。九龍城舊區曾屬於「三不管」地
帶，發展一直落後於地鐵沿線各區域，這
也是該區保存有較多舊樓的原因之一。但
隨着郵輪碼頭的啟用和沙中線的興建，該
區發展加速，已有不少舊樓被收購拆卸。
區內的許多傳統老店也畏於飆升的租金而
被迫搬遷或結業。

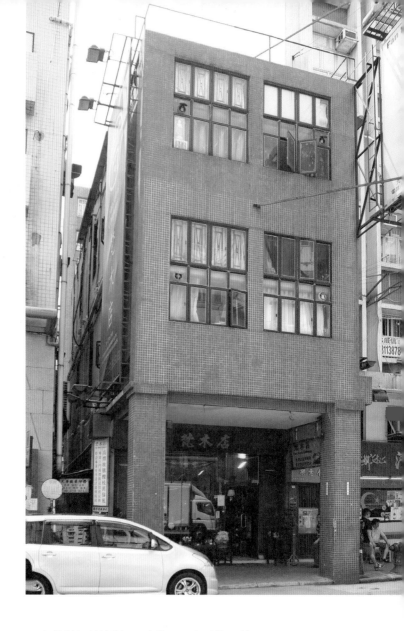

▥ 九龍城打鼓嶺道 29 號的三層高騎樓,外
牆鋪滿了紅色馬賽克瓷磚。

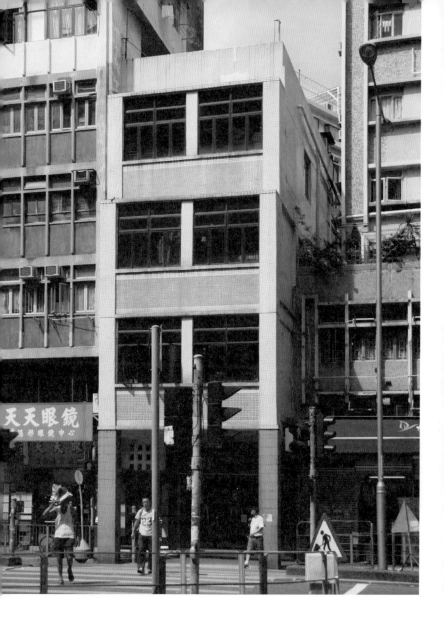

▥ 深水埗大埔道 54 號的四層高騎樓，牆身
貼滿了馬賽克瓷磚。

街角多邊窗戶

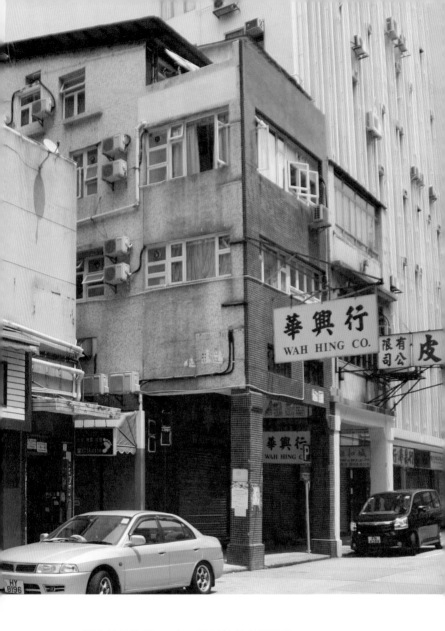

　深水埗基隆街 192/194 號騎樓的外觀體現
　了現代騎樓翻新的模式，多是封陽台、漆
　外牆或是加建僭建物，就像上方的騎樓外
　牆密密麻麻地貼滿了馬賽克瓷磚。該騎樓
　已遭清拆。

▥ 旺角洗衣街 165 號的四層高騎樓。

街角多遇窗戶

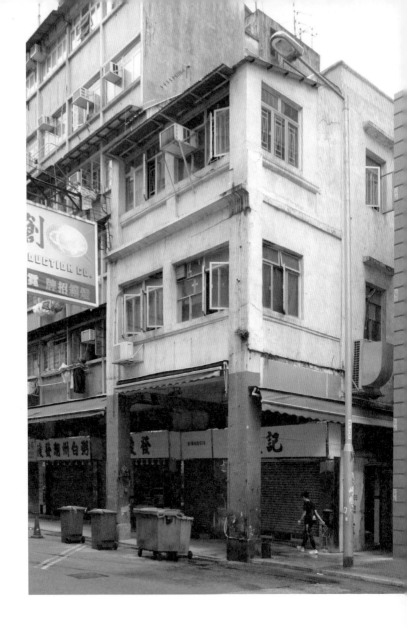

旺角新塡地街 629 號的三層高騎樓，底層
商舖爲餐館。

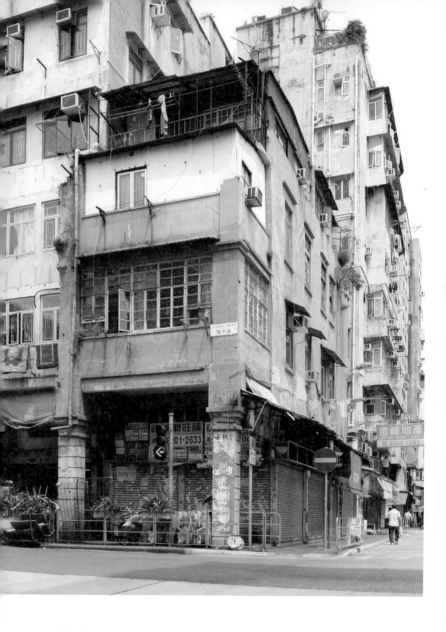

▨ 油麻地廣東道 578 號三層高騎樓建於 1940
年之前，獲評定為三級歷史建築。頂層有
改建鐵皮屋。牆體部分水泥已脫落，露出
紅磚。左側臨西貢街，所以多窗。由於渾
身塗滿綠漆，該建築物又被稱為「綠屋」。

街角多邊窗戶

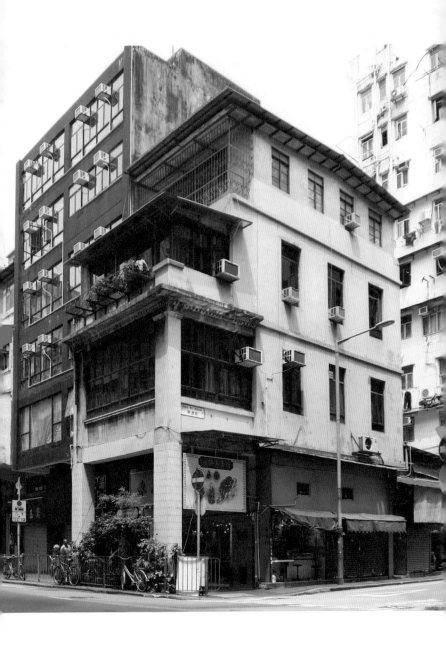

油麻地廣東道 554 號四層高騎樓，屋頂後來改建，底層為玉器舖。右側臨寧波街，多窗。業主應為愛花之人，底層和第三層都栽種了許多盆栽。

街角多邊窗戶

高雅的

長陽台

臨街的騎樓爲側面加建陽台創造了條件，設計師很好地利用了側面的空間，建造了修長的弧形轉角陽台，不僅增加了實用空間，而且使建築物本身層次更豐富，顯得更加優雅迷人。騎樓的側面陽台雖然沒有正面和頂層陽台那麼寬闊，但在香港未大規模塡海之前，用來觀賞海景是綽綽有餘的。

這種騎樓在香港現存的只有四幢，包括之前介紹過的太子道西一九〇號。

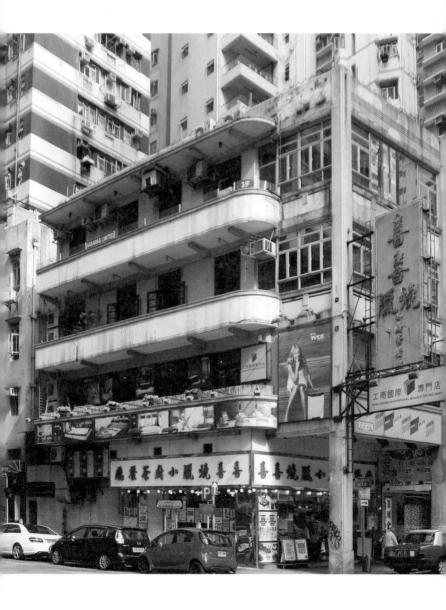

灣仔史釗域道 6 號四層高騎樓，相傳是於
1929 年海旁東塡海計劃完成後不久建成
的。騎樓各層的轉角陽台保存得較好。史
釗域道 6 號被評爲三級歷史建築，業主恒
基地產曾於 2018 年維修外牆。

高雅的長陽台

▓ 佐敦彌敦道 190 號的四層高騎樓，建於
1937 年左右，獲評定為三級歷史建築。該
騎樓原作為住宅之用，至 1970 年代被知
名商人馬錦燦名下的大新地產發展有限公
司收購，現為購物中心。

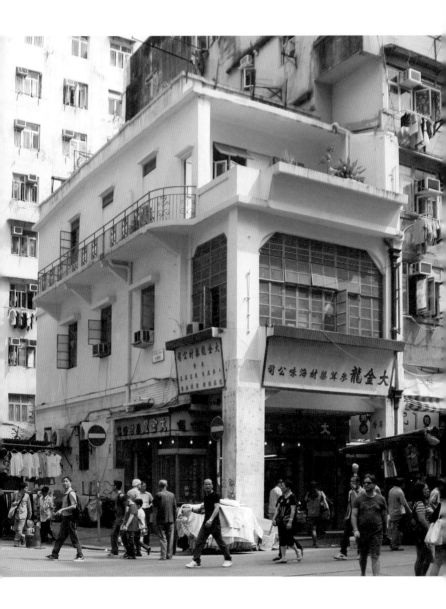

深水埗北河街 58 號的三層戰前騎樓，獲
評定為二級歷史建築，是該區首位發展商
李炳所建的三十二幢樓房之一。該建築
物曾作成豐大押，該店經營至 1970 年為
止，現為大金龍藥材公司。左側臨大南
街，弧形陽台與立面陽台相通。

高雅的長陽台

標記年份的牌坊

許多騎樓的具體建造年份已無從稽考，但一些會在立面山花牆頭上刻上建造年份的。從這幾年拍攝的照片中，發現這一類騎樓的標刻年份都是由「1925」至「1941」，或許這段時期便是騎樓建築的鼎盛時期。

這些山花牆頭由於後期的拆遷重建，有些已經損毀，但正是這樣一個缺憾，讓我們有機會去想像騎樓原先的面貌。

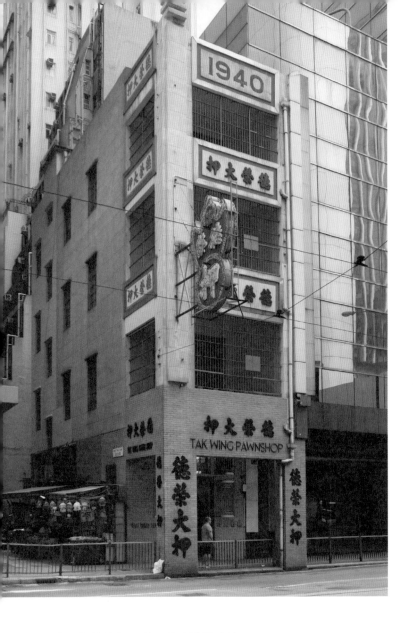

中環德輔道中 72 號四層高騎樓建於 1940 年。底層為德榮大押，頂層寫有建造年份。

標記年份的牌坊

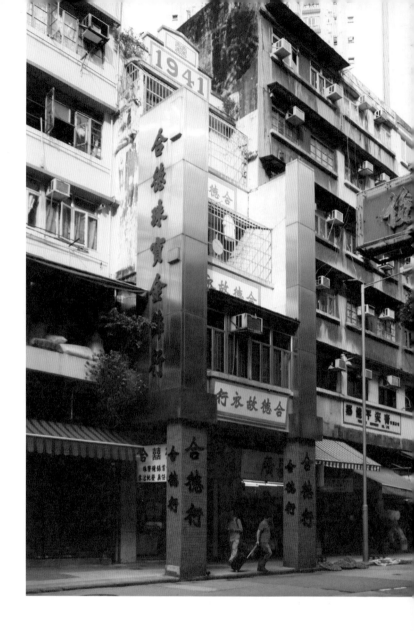

▥ 上環皇后大道西 153 號的四層高騎樓建於
　1941 年，曾是合德故衣行，現作合德珠寶
　金飾行。故衣是當舖斷當的衣物，故衣生意
　在 1960 年代十分火熱，當年台灣實行限制進
　口，日用品和衣物缺乏，故衣補好後很多都
　被運往台灣，如今這門生意已近乎絕跡。

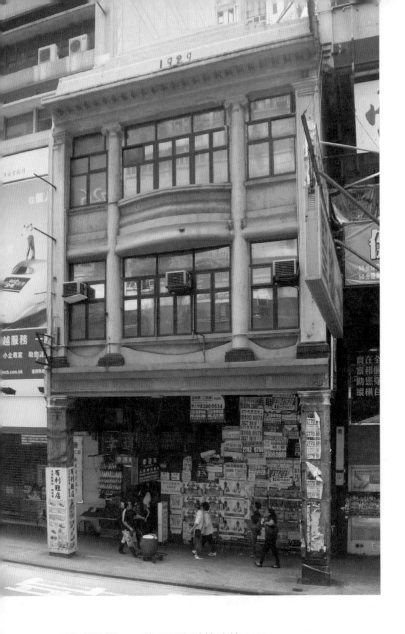

▥ 旺角彌敦道 729 號三層高騎樓建於 1929
年，獲評定爲三級歷史建築。該建築物以
新古典主義風格建造，三樓立面的弧型陽
台線條十分優美，樓頂牆簷則刻有建造
年份。

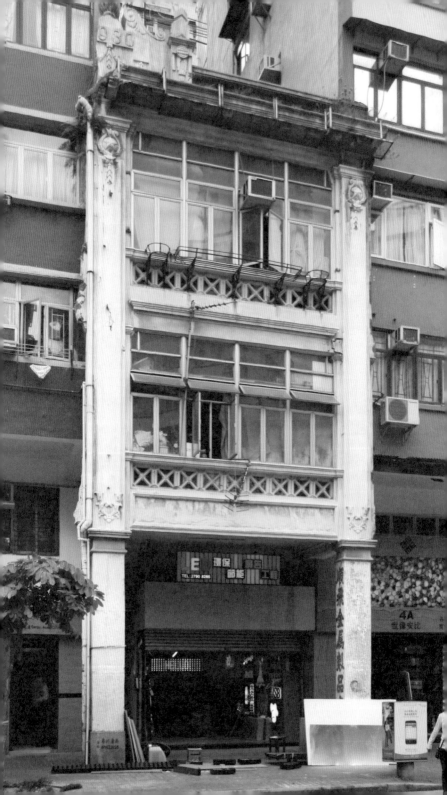

▥ 旺角廣東道 1235 號的三層高騎樓建於
　1930 年，獲評定為三級歷史建築。與之
　相連的 1231 和 1233 號已於 1960 年代初拆
　卸重建，而三幢建築的山花牆頭亦已損
　毀，只剩 1235 號樓頂的一部分，上面刻
　着「930」。

標記年份的牌坊

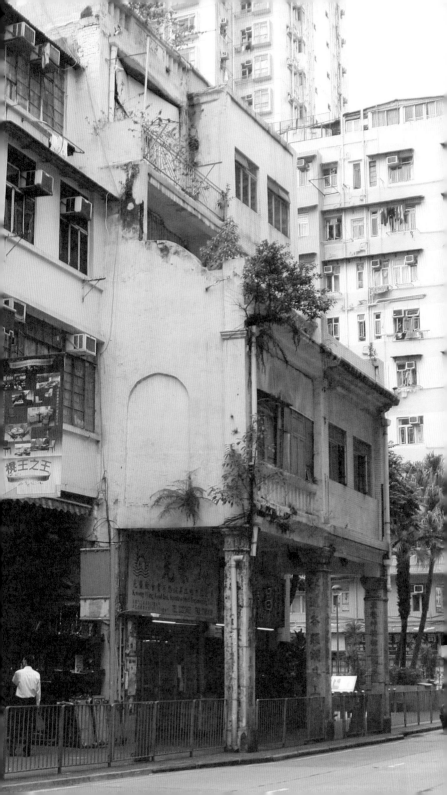

▥ 油麻地上海街 313/315 號的四層高騎樓。
左邊 313 號頂層的數字顯示該建築物建於
1925 年，牆體十分破舊，有些部位已露出
磚塊，還有植物穿透牆面，其側面羅馬式
半圓牆面頗具特色，三樓以上陽台沒被封
上，呈現原始面貌。而 315 號臨街而建，
側面較多窗。

標記年份的牌坊

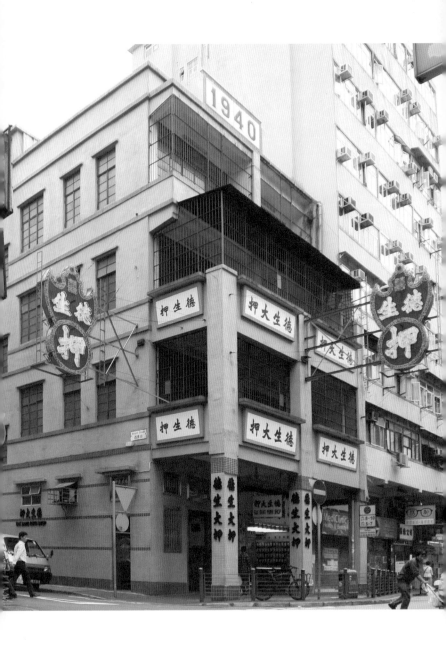

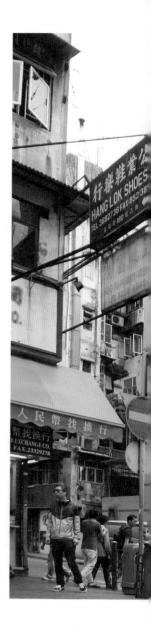

油麻地上海街 176/178 號四層高騎樓建於 1940 年，現爲德生大押，頂層牌坊標有建築年份。左側臨西貢街，故多窗。每層陽台都裝有鐵護欄。

標記年份的牌坊

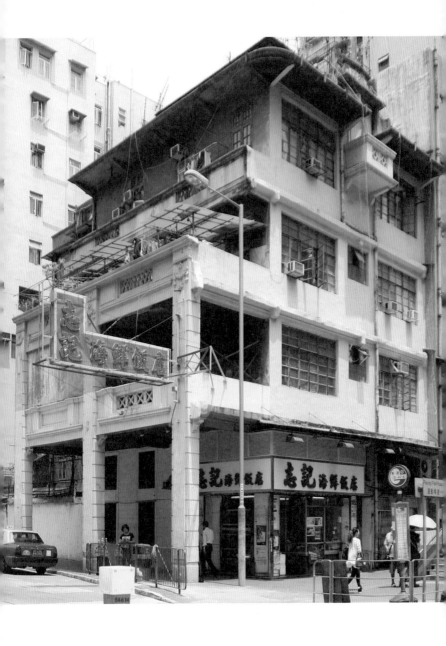

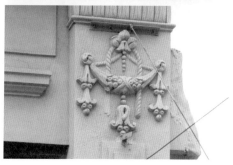

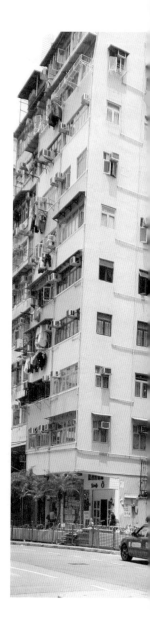

太子運動場道 1/3 號兩幢騎樓是 1932 年建成的，左側的山花牆頭上刻有建築年份。建築物緊挨着地鐵站出口。

由下往上漸退式的建築風格和鑲滿牆體的舊式玻璃窗，使每一層樓、每一間房都能獲得充足的日光。而原先每層都有的陽台，有些被封起、有些已間隔成房間。這種情況在樓價高漲、住屋緊張的香港是常見的。值得留意的是，雖然建築物整體風格平實，但支柱等細位仍花了不少功夫刻上花紋。

標記年份的牌坊

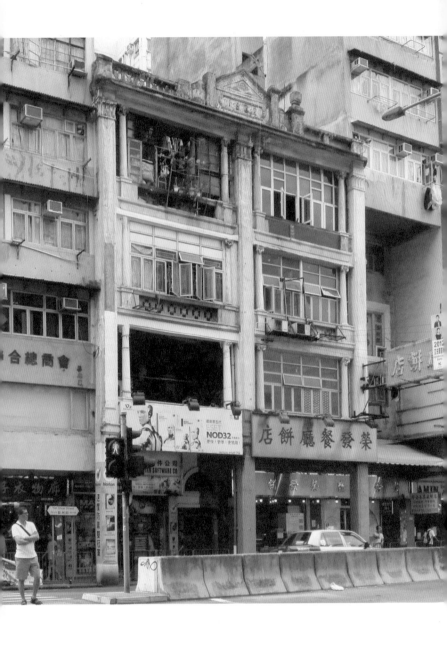

深水埗欽州街 51/53 號的四層高騎樓建於 1932 年，獲評定爲一級歷史建築，曾歸深水埗地王吳郁青所有，頂層的山花牆頭上刻有建築年份（上圖）。這兩幢建築物在當年算是豪宅，底層入口的拱形窗（下圖）和各層兩側的羅馬支柱都設計得十分精巧。原本支柱上還雕有圖案，但因年久失修，如今已殘破不堪。51 號整幢樓房現在似乎處在荒廢狀態，底層店舖沒有營業，二樓以上似乎也無人居住。

2022 年，政府已批准在該兩幢騎樓的四層平台之上建一幢二十層高的商住物業。據了解，發展商在重建之時會保留建築的正立面，即外牆和騎樓，以及屋頂的三角楣飾等。

標記年份的牌坊

看不見的

細節

多窗本是騎樓的一大特色，但是有些騎樓業主爲了「用到盡」，將騎樓四面蓋上巨幅廣告，原有的成排大窗被遮擋得密不透風。更有甚者，像皇后大道西二九五號的三層高騎樓，其二、三層原有的窗戶竟被封成水泥牆，由於底層是服飾百貨，估計上層是作儲存倉之用。雖然這樣的做法或許能增加建築物的「實際效用」，但騎樓本身的細節之美卻已消失。

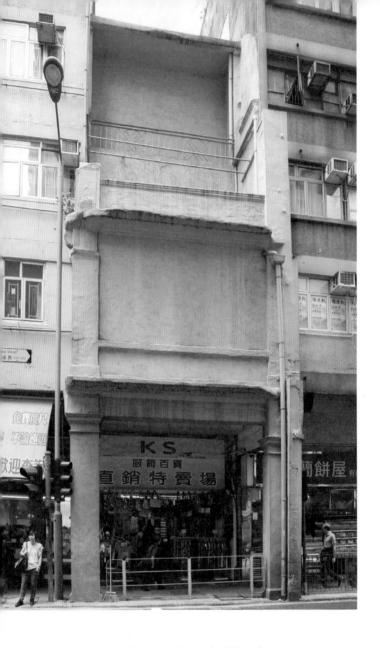

▥ 西營盤皇后大道西 295 號三層高騎樓,底
層是服飾百貨,而二、三層原有的窗戶都
被封成水泥牆。

看不見的細節

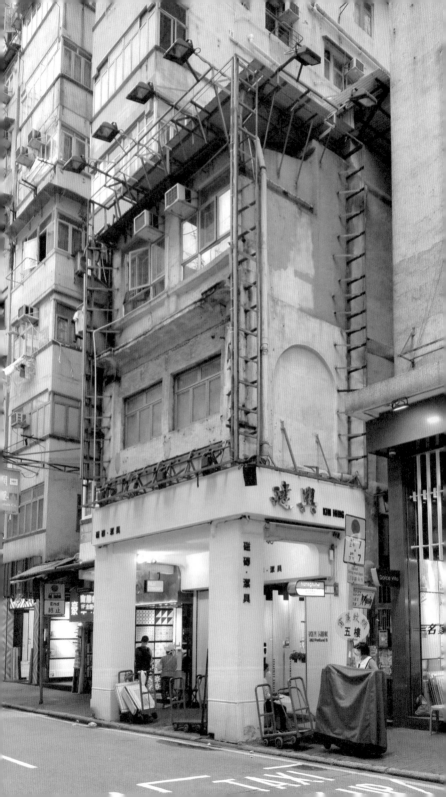

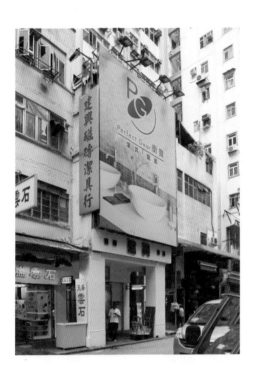

▥ 旺角砵蘭街 282 號三層高騎樓，一直由磁
　磚潔具行經營，立面被大幅廣告牌遮得
　嚴嚴實實，攝於 2014 年。至 2022 年，廣
　告牌拆除期間，終於看到真面目的完整
　外觀。

看不見的細節

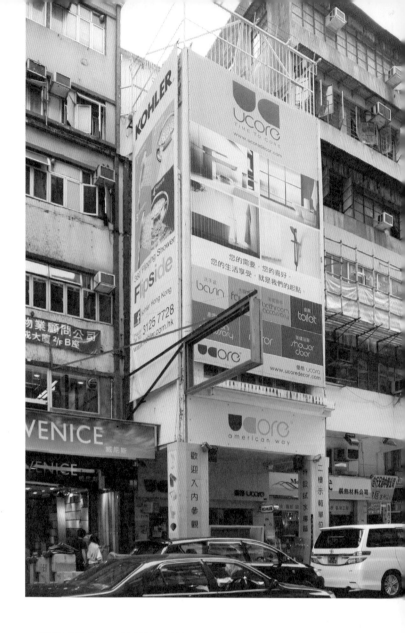

▥ 旺角砵蘭街 297 號騎樓在拍攝時為優格潔
具旗艦店。整幢建築物被廣告牌遮擋,從
兩側樓宇估計,該騎樓應為四層高。

修訂版
後記

書中的騎樓主要是在二○一二年開始記錄，當初在前言中的騎樓佔三座，內頁佔九十座（旺角上海街六○○至六二六號實際是三幢），後記中的消失騎樓佔四座，以上總數是九十六座。該書出版之後，發現至少有四座遺漏，包括元朗青山公路一一二及一一四號、元朗青山公路一六七及一六九號、白加士街一○五號、中環畢打街一二號，因此本書等於有系統地見證了香港一百座騎樓的存在。

時過境遷，感謝香港中華書局副總編輯黎耀強先生慧眼看到這本書的價值，希望修訂再版。出於對本書的責任，筆者重新巡訪了書中的所有位置，赫然發現，許多騎樓面目全非，部分騎樓經歷裝修後外觀改變巨大，部分原有的雕飾已經消失無蹤；還有部分騎樓已經人去樓空，由鐵柱支撐，不知是否將面臨清拆。

當然最受矚目的變化是徹底消失。第一版二〇一五年出版至今，這段期間最少有七座騎樓消失（深水埗基隆街一九二及一九四號、油麻地廟街三及五號、灣仔莊士敦道一五七及一五九號、九龍城太子道西四二三號、灣仔軒尼詩道三六九及三七一號、炮台山英皇道三九號、旺角基隆街五及七號），加上書中記載的已消失的四座騎樓，等於大概過去十年間，已經有超過十座騎樓消失了。

騎樓是一種「全球化現象」，尤其在海上絲綢之路一帶曾經歷西方殖民管治的地方很常見，但各地相異的風土人情致使騎樓在建築風格上略有不同。大部分的騎樓原來充滿古舊氣息，但經歷歲月更迭，在業主、租客和商戶的任務修葺下，大多面貌全非。爲了擁有更大的室內空間，很多人會把陽台以窗封上，在頂樓搭建鐵皮屋，便難免在過程中毀壞部分結構，甚至把具有歷史價值的部分直接拆掉。

修訂版後記

騎樓的歷史價值在於它的出現見證了香港的城市變化，社會的繁榮孕育了有腳騎樓的湧現，同時也是導致它們今天消失的原因。在當年發展速度較快的香港島和九龍地區，唐樓建造得特別多，正因這些地區發展得快，後來地價也愈來愈高，一般不超過四層高的唐樓漸漸敵不過時代的洗禮，一幢接一幢地被拆除。

書中原有的騎樓分類，感謝當時的責任編輯胡卿旋小姐的規劃，如今仍然大致按照初版形式，只是前言部分和後記部分的騎樓圖片和解說都置入正文中，對於近年消失的騎樓位置加以標註，不再額外劃入後記。由於部分騎樓變化相對較小，原有內容不作更新，但對於變化較大的部分騎樓，本書會增補照片，有助讀者了解最新信息。

作者記於二○二二年六月七日

香港騎樓
各區分佈地圖

至二○二三年一月

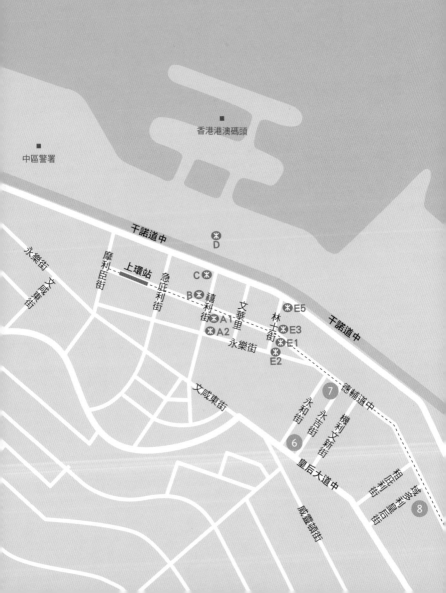

香港港澳碼頭

中區警署

干諾道中

永樂街

文咸西街

摩利臣街

上環站

急庇利街

D

C

B

禧利街

文華里

A1

A2

永樂街

林士街

E5

E3

E1

E2

干諾道中

文咸東街

永和街

永吉街

機利文新街

德輔道中

7

6

皇后大道中

機利文街

急庇利街

租庇利街

威靈頓街

8

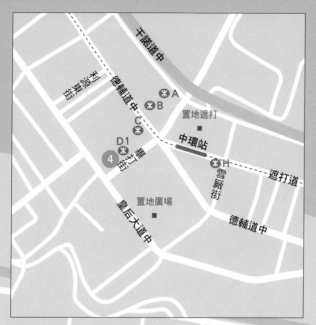

干諾道中

德輔道西

利源西街

德輔道中 C

置地遮打

＊ A
＊ B

＊ C

D1 ＊

④

畢打街

中環站

＊ H

雪廠街

遮打道

置地廣場

皇后大道中

德輔道中

①

德輔道西

正街

桂香街

梅芳街

東邊街

威利麻街

修打蘭街

德輔道西

皇后街

文咸西街

②

皇后大道西

第一街

第二街

皇后大道西

③

高陞街

皇后大道西

⑤

皇后大道西

水坑口街

① 德輔道西 207 號
② 皇后大道西 295 號
③ 皇后大道西 153 號
④ 畢打街 12 號
⑤ 皇后大道西 1 號
⑥ 皇后大道中 172、174 及 176 號
⑦ 德輔道中 154 號
⑧ 德輔道中 72 號

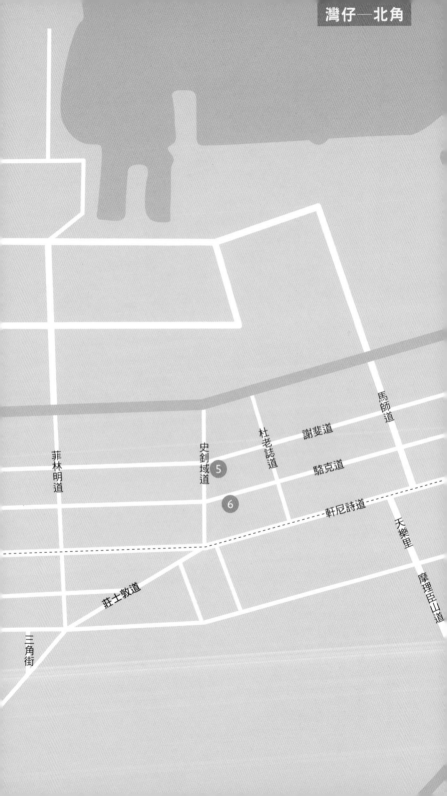

香港會議
展覽中心

香港演藝學院

灣仔政府大樓
稅務大樓

謝斐道

盧押道

柯布連道

駱克道

⑦　C✴　✴A1

軒尼詩道　　　灣仔站　✴A2

B1✴　✴A4
B2✴　✴A5

譚臣道

A3✴

皇后大道東

莊士敦道

① 莊士敦道 60 至 66 號
② 皇后大道東 129 號
③ 皇后大道東 186 至 190 號
④ 莊士敦道 110 號
⑤ 史釗域道 6 號
⑥ 駱克道 284 及 286 號
⑦ 駱克道 109 及 111 號

①

④

春園街

石水渠街

太和街

②

③

九龍寨城公園

賈炳達道公園

賈炳達道

聯合道
福佬村道
石獅子道
侯王道
衙前塱道
南角道
龍崗道
城南道
打鼓嶺道
啟德道
沙浦道

③

⑪

⑨

⑦

⑫

衙前圍道

①

④

太子道西

⑧ ⑩

⑤

②

⑥

太子道西

亞皆老街

宋皇臺
遊樂場

馬頭涌道

宋皇臺花園

香港飛行總會

① 侯王道 29 號
② 侯王道 1 及 3 號
③ 衙前塱道 44 及 46 號
④ 衙前塱道 24 號
⑤ 南角道 3 號
⑥ 太子道西 412 及 414 號
⑦ 衙前圍道 68 號
⑧ 龍崗道 9 號
⑨ 龍崗道 16 及 18 號
⑩ 龍崗道 8 號
⑪ 城南道 57 及 59 號
⑫ 打鼓嶺道 29 號

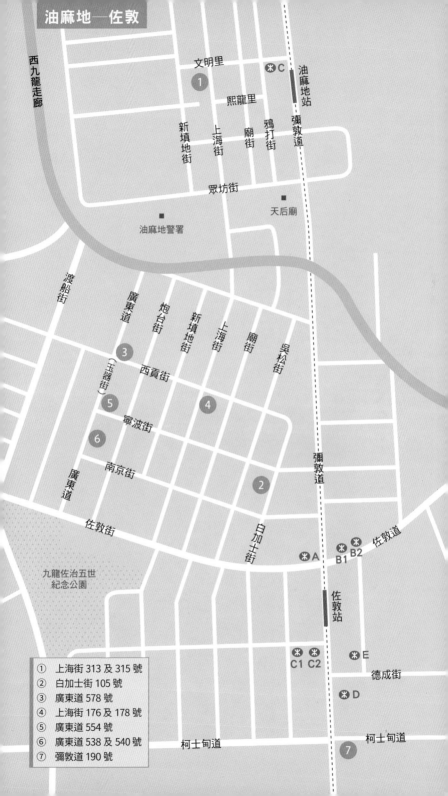

油麻地—佐敦

文明里
熙龍里
C ✳
油麻地站
彌敦道
① 1
新填地街
上海街
廟街
鴉打街
眾坊街
天后廟
油麻地警署

渡船街
廣東道
炮台街
新填地街
上海街
廟街
吳松街
(玉器街)
③ 3
西貢街
⑤ 5
寧波街
④ 4
⑥ 6
南京街
廣東道
② 2
佐敦街
彌敦道
白加士街
九龍佐治五世
紀念公園
A ✳
B1 ✳ **B2** ✳
佐敦道
佐敦站
C1 ✳ **C2** ✳
E ✳
德成街
D ✳
柯士甸道
柯士甸道
⑦ 7

① 上海街 313 及 315 號
② 白加士街 105 號
③ 廣東道 578 號
④ 上海街 176 及 178 號
⑤ 廣東道 554 號
⑥ 廣東道 538 及 540 號
⑦ 彌敦道 190 號

西九龍走廊

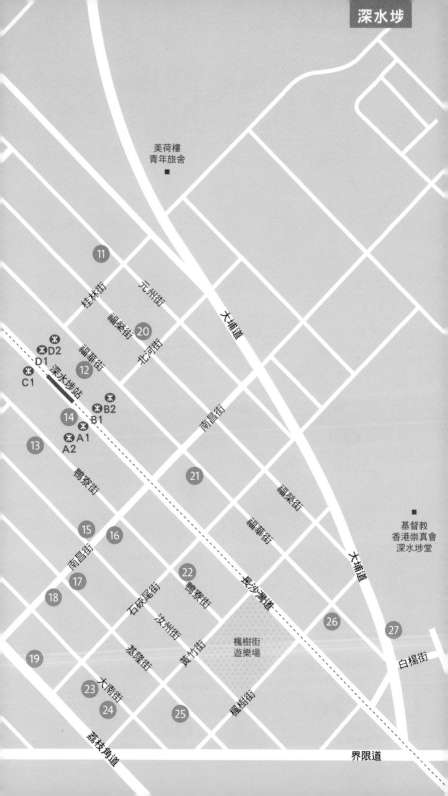

深水埗

美荷樓
青年旅舍

11

桂林街
元州街
福榮街
福華街
北河街
大埔道

20

12

D2
D1
C1
深水埗站

B2
B1
14
A1
13
A2

鴨寮街

南昌街

21

福榮街
福華街

15
16

17
18

南昌街
石硤尾街
汝州街
黃竹街
鴨寮街
長沙灣道

22

基督教
香港崇真會
深水埗堂

26

27

白楊街

19

楓樹街
遊樂場

基隆街
大南街

23

24

25

楓樹街

荔枝角道

界限道

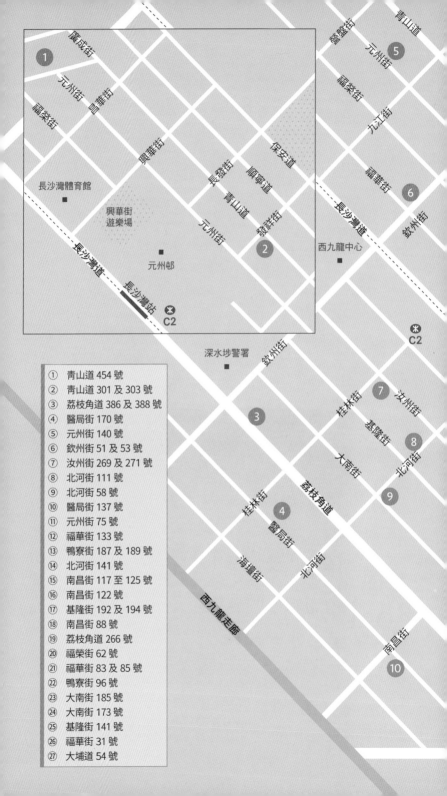

長盛街

① 元州街

昌華街

福榮街

興華街

長沙灣體育館

興華街
遊樂場

元州邨

長沙灣道

長沙灣站

C2

營盤街

元州街

青山道

⑤

福榮街

九江街

福華街

⑥

欽州街

長沙灣道

西九龍中心

深水埗警署

欽州街

C2

桂林街

汝州街

⑦

基隆街

大南街

北河街

⑧

⑨

荔枝角道

桂林街

④

醫局街

北河街

海壇街

西九龍走廊

南昌街

⑩

① 青山道 454 號
② 青山道 301 及 303 號
③ 荔枝角道 386 及 388 號
④ 醫局街 170 號
⑤ 元州街 140 號
⑥ 欽州街 51 及 53 號
⑦ 汝州街 269 及 271 號
⑧ 北河街 111 號
⑨ 北河街 58 號
⑩ 醫局街 137 號
⑪ 元州街 75 號
⑫ 福華街 133 號
⑬ 鴨寮街 187 及 189 號
⑭ 北河街 141 號
⑮ 南昌街 117 至 125 號
⑯ 南昌街 122 號
⑰ 基隆街 192 及 194 號
⑱ 南昌街 88 號
⑲ 荔枝角道 266 號
⑳ 福榮街 62 號
㉑ 福華街 83 及 85 號
㉒ 鴨寮街 96 號
㉓ 大南街 185 號
㉔ 大南街 173 號
㉕ 基隆街 141 號
㉖ 福華街 31 號
㉗ 大埔道 54 號

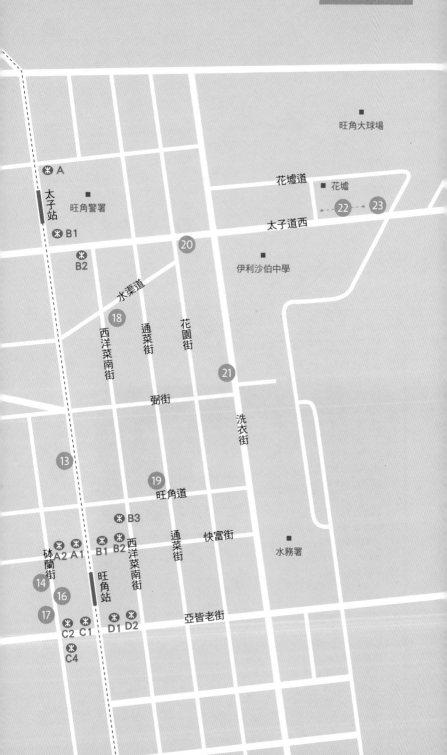

旺角大球場

花墟道　■ 花墟

✳ A

太子站

旺角警署

✳ B1

✳ B2

花墟道

太子道西

22 → 23

20

伊利沙伯中學

水渠道

18

西洋菜南街

通菜街

花園街

21

弼街

洗衣街

13

19

旺角道

✳ B3

砵蘭街

✳ A2 ✳ A1

✳ B1 ✳ B2

西洋菜南街

通菜街

快富街

水務署

14

16

旺角站

17

✳ C2 ✳ C1

✳ D1 ✳ D2

亞皆老街

✳ C4

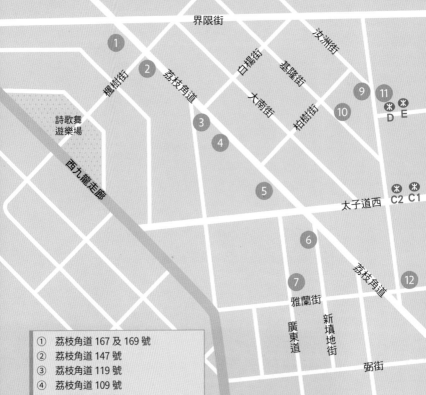

① 荔枝角道 167 及 169 號
② 荔枝角道 147 號
③ 荔枝角道 119 號
④ 荔枝角道 109 號
⑤ 廣東道 1235 號
⑥ 新填地街 629 號
⑦ 廣東道 1166 及 1168 號
⑧ 亞皆老街 23 號
⑨ 汝州街 3 號
⑩ 基隆街 26 號
⑪ 運動場道 1 及 3 號
⑫ 鴉蘭街 6 號
⑬ 彌敦道 729 號
⑭ 砵蘭街 297 號
⑮ 上海街 600 至 626 號
⑯ 砵蘭街 282 號
⑰ 砵蘭街 287 號
⑱ 水渠道 18 及 20 號
⑲ 旺角道 24 號
⑳ 太子道西 177 及 179 號
㉑ 洗衣街 165 號
㉒ 太子道西 190 至 212 號（190-204）
㉓ 太子道西 190 至 212 號（210-212）

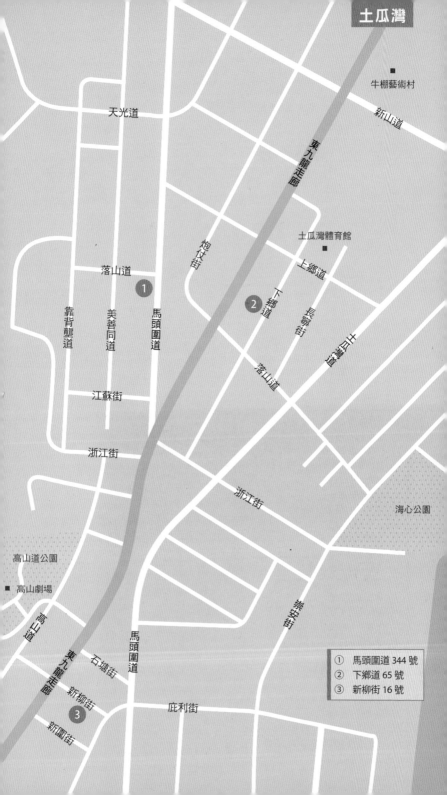

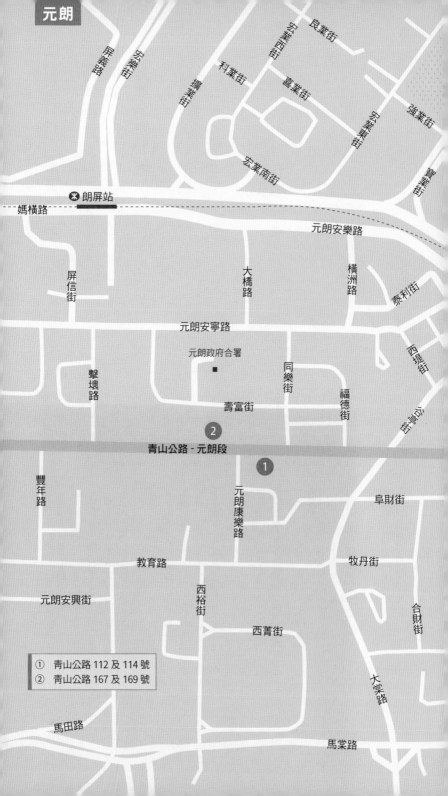

香港騎樓

第二版

林蔓莉　王新源　著

責任編輯：郭子晴

裝幀設計：簡雋盈

排　　版：簡雋盈

印　　務：劉漢舉

出版

中華書局（香港）有限公司

香港英皇道四九九號北角工業大廈 1 樓 B

電話：(852) 2137 2338　傳真：(852) 2713 8202

電子郵件：info@chunghwabook.com.hk

網址：http://www.chunghwabook.com.hk

發行

香港聯合書刊物流有限公司

香港新界荃灣德士古道二二〇至二四八號荃灣工業中心十六樓

電話：(852) 2150 2100　傳真：(852) 2407 3062

電子郵件：info@suplogistics.com.hk

印刷

美雅印刷製本有限公司

香港觀塘榮業街六號海濱工業大廈 4 樓 A 室

版次

二〇二三年五月初版

二〇二四年三月第二次印刷

© 2023 2024 中華書局（香港）有限公司

規格

三十二開 (210mm x 130mm)

ISBN：978-988-8809-74-5